U0035106

茶 日 子

鐘友聯——著

品嚐95則生活中的好茶時光

自序

茶雖然是日常生活中的一件平凡的東西，但是它的內涵豐富，有強大的吸引力，讓愛茶的人，不可一日無茶，同時它有談不完的話題，讓茶人津津樂道。

愛茶的人，通稱為茶人。不同的行業，有不同的稱呼。有茶農，茶商，茶客，茶師等等。茶與不同的人互動，就產生不同的話題。

我愛茶，也到處喝茶，聊茶，品茶，問茶，找茶。在尋訪的過程，認識了許多茶人，從中得到許多樂趣。

過去，我已經出版了好幾本，這方面的茶書，頗受茶人鼓勵和喜愛，甚至有的書，在坊間已經很難找到了。

現在出版的這本茶書，與過去截然不同。本書是深入地，就每一壺茶，每一泡茶來談茶。我們知道，茶的變數很多，每一泡茶，自然有每一泡茶特殊的風味。跟不同的茶人，在不同的時空環境泡茶，當然會有不同的感覺。本書就是捕

捉這種當下的感覺。

透過每一泡茶的分析和分享，似乎已經進入茶的另一種境界，品茶已經不是停留在解渴和茶香境界，品茶可以超越身體感官等生理的層次，而進入心理和靈性的層次。所以說，茶可以帶領我們進入禪的世界。

茶像是一把鑰匙，開啟了另一個世界，靜靜品一壺茶，它將帶我們進入身心靈合一的境界。眾茶友，不知以為然否？

鐘友聯　謹識

二○一六十二月於　不二草堂

茶日子：品嚐95則生活中的好茶時光

目次

目次

目次

目次

茶日子：品嚐95則生活中的好茶時光

第一篇

茶的傳奇

茶農最雅

當我聽到，聖輪法師的口中講出「茶農最雅」四個字時，的確是撼動了我的心靈，能夠如此肯定茶農，一定有他相當深入的體認，才能有與眾不同的見解。

我在山上遇到許多老茶農，他們不願意孩子回來種茶，也曾遇到孩子願意返鄉種茶，父親則破口大罵，讓你讀書幹什麼？沒前途。寧願讓茶園荒廢，也不要孩子回來種茶。

但是，我也遇到一些年輕人，回山上種茶，過著很快樂的日子，他們樂當茶農，甚至以茶農為傲。在茶這個領域中找到了快樂。他們知道，種茶很辛苦，但是那一個行業不辛苦，世上有什麼不勞而獲的事呢？他們從茶中，找到其他行業找不到的快樂。

對於愛茶的人而言，茶有很多內涵，有談不完的話題。對於茶農而言，茶葉是個千變萬化的東西。茶農像是個神奇的魔術師，能夠將樹葉變成那麼香那麼迷

人的產品。實在不簡單。

茶與一般的產品不一樣，難以有制式的規格，變數太多無法有統一的，固定的品質。茶的變化多端，在愛茶人的心目中，已經不是一項單純的商品，而是一種藝術品了。

從大師的口中說出「茶農最雅」，的確是對茶農無上的肯定。能做出好茶，感動愛茶的人，得到無上的榮耀。以茶結緣，以茶會友，更是可以得到其他行業得不到的回饋。

對味就是好茶

這個冬天，雨量太多，一進入冬茶採收季節，就是陰雨連綿不絕，茶農們各個眼巴巴地等待放晴。一旦天氣放晴茶農立即搶採冬茶，眼看著冬茶比賽即將開始，茶農們無不心急如焚。

住在坪林一〇六乙縣道旁的茶農黃世本，已經搶收了一批冬茶，準備參加比賽。

「這是剛出爐的，今年的冬茶。」黃世本邀我來品嚐他的新茶。一大早，我趕到他位於一〇六乙縣道旁的家「星光山嶽」時，他的老茶客，吳先生一家人，已經從土城趕來了。

「不錯，真是好茶，得獎的機率很高。」我說：「雨下個不停，眼看冬茶比賽就要開始，恐怕有很多人，趕不上參加比賽。」

「得獎大概沒問題，只是大獎小獎的問題而已。」黃世本說。

「您平常都喝包種茶嗎？」我問來自土城的吳先生。

「不一定，什麼茶都喝，喝茶是要靠機緣，才能喝到好茶。」

「愛茶的人，往往有他自己喜愛的口味。」

「過去我喜歡追逐好茶，現在有了很大的改變。」吳先生說。

「您所謂的好茶，是指什麼？好茶的定義是什麼？價錢高就是好茶嗎？」

我問。

「以前我追求的好茶，就是公認的好茶，也就是比賽茶。」

「透過比賽評選出來的得獎好茶，是有公信力的。當然價錢也就高了。您喝

過特等獎（第一名）的茶嗎？」

「我喝過南港區比賽的特等獎的茶。」

「那一年的特等獎，就是我的茶。」黃世本插嘴說。

「現在不再喝比賽茶嗎？」

「喝比賽茶是一項沉重的負擔，其實，喝茶只要對味就好，對味了就是好

茶。所以，我現在喝茶，是靠機緣，踫上了，對味了，我就買茶。」

「您是已經喝了二十年以上的老茶客，印象中，有沒有喝到什麼難忘的好

茶。」

「幾年前，朋友在安康有一塊廢棄的茶園，我們幾個好朋友，合作整理，採

收了一批茶葉，大家分著喝，原本是好玩，沒想到那批茶，讓我回味無窮。」

「大概已經形成野生茶的風味了。」

「很多人說是怪茶，不好喝，而我覺得很對味，那是一種『刺瓜仔味』，再也喝不到那種茶了。」

「那是土地造成的，不同的土地，造成不同的風味，茶園周邊的植物，如竹林、薑等，都會對茶樹造成影響，產生不同的風味。」黃世本如是說。

茶是沒有定論的，只要對味就是好茶。

比賽茶是靠評審那幾人的判斷，只要對上了評審的口味，不是就可以得獎嗎？只要對味就是好茶，不是價錢高就是好茶。

誠實的茶農

是不是純正的有機茶，是很難辨認的。我曾經遇到感覺相當靈敏的人，只要吃到不是有機的東西，身體馬上感到不適，這類人算是奇人異士，不是人人具備這種能力。

就是因為要辨認是不是有機茶，相當困難，所以愛好有機茶的茶客，一定要清楚它的來源，否則是沒有信心的。

曾經獲得神農獎，經營有機茶園的王有里，是個相當老實的茶農，他的有機茶，已經建立品牌，得到消費者的信心，想喝他的茶，必須事先預約。有一年我介紹我的學生跟他預訂了六斤春茶，可是到時只分配到一斤茶。原因是當年產量不足，而預購量又多，所以他只好按比例分配，預購五十斤的人，只分配到五斤。

王有里說，他不貪圖方便，希望他的有機茶，能讓大家一起分享，所以按比例分配，讓想喝的人都能喝到。

王有里是個非常誠實的茶農，他的產量少而預購量又多，他不會去買別人的茶來充數，因茶友只信任他自己的茶。他也不會因產量少，而故意提高價錢。我覺得他的純有機茶，賣得很便宜，不像別人是按公克在賣。他很容易滿足，他覺得這樣就可以了。他是個不貪心的茶農，實實在在的茶農。

消費者喜歡眼見為憑，不願當冤大頭。像王有里的茶，已經建立信譽，在產地就預定一空，怎有可能流到市上。市上標榜有機茶，有那些是道地確實的，難以辨認，冒充的恐怕不計其數。有的人是不管那麼多，買個安心就好了。

大家知道王有里買徹他的有機理念，現在有很多人，指定要買他的蔬菜。

黑心食品越來越多，消費者喜歡抓住有信譽的產品，才會安心。

▼茶客觀看王有里浪菁的過程。

難遇的野生紅茶

接到聖輪大師從山外山打來的電話，知道師父就在坪林山上，於是，我就飛奔地趕過去。

「這麼快，一壺水剛燒開，您就趕到了。」經常利用假日上山當義工的傅鈺師姐說著。

雖然柯羅拉颱風剛過，天氣十分不穩定，但是還是可以感受到山外山的人氣很旺。

茶已經泡好了，師姐為我斟茶。

我看到這杯茶，茶湯艷紅，知道這是上等的紅茶。

端起茶杯，近鼻一聞，淡淡的幽香；再入口，竟然就不知不覺地溶掉了，無苦無澀，既甘又甜，韻味十足。

我知道，今日是託大師之福，才能品嚐到這麼有特殊風味的極品紅茶。

「好茶，真是好茶。」我讚嘆地說。

「這是三十的老茶樹，所生產的鶴岡紅茶，只做了幾兩而已，我剛從花蓮帶過來，我們一起來分享。」聖輪大師說。

聖輪大師接著又說：「最近我們在過去的鶴岡茶區，又租了一塊地，準備擴大茶園的耕作面積，準備復興鶴岡紅茶，我們發現了殘留的幾棵老茶樹，刻意把它保存下來。」

「運氣這麼好，竟然能喝到這麼天然的野生茶。」

「鐘教授真有福報。」師姐們如是說。

「我也是這麼想，能喝到好茶，要有好的運氣，的確是一種福報，想喝三十年老茶樹的茶，要到那裡找呢？」

我一口一口地喝，師姐不斷地為我倒茶。

在我內心的深處，似乎升起一股貪念。難得踫到絕品好茶，要盡情享受，今日不喝，更待何時，過了今天，不知何年何月才能再踫上絕品好茶。

在貪婪的品茗過程中，似乎忘了我是為何而來，因何而來，腦海中逐漸空白了。

這是一泡甘醇，有內涵，有能量的紅茶，這是三十年老茶樹的茶，難怪我喝了之後，感覺上，好像遇到了一位在山中隱遁了三十年的僧人，他來到了滾滾紅

塵，還是有一股「懶得理你」的氣勢，我喝了之後，竟然也感覺到懶洋洋起來了。

其實，這就是一種放鬆的感覺。讓您停止思考，腦神經停止運作，全身鬆弛下來，而變得懶洋洋了。

恐怕這就是「茶禪一味」的境界吧！

在想念聖輪大師，想跟法師見面之前，心中總是準備著許多話題，準備跟大師對話一番，可是今天喝了一泡這麼美好的野生紅茶，竟然讓我放棄一切思惟，不想開口說話，只想聆聽上師從大陸參訪回來的一些心得。

茶，真的是有能量啊！茶真的是能入禪的。

我很滿足地踏上歸途，看到遠山茂密的森林，樹木長得高大茂盛，那是大自然賜予的能量啊，它沒有得到人工施肥灌溉施藥，仍然長得高大茂盛，生命久遠。

這是自然農法的真諦。

回程，我一直在想，那幾棵三十年的老茶樹，吸收了足夠的日精月華，有了充足的能量，可以親近大師啊！

▼採茶──採一心二葉。

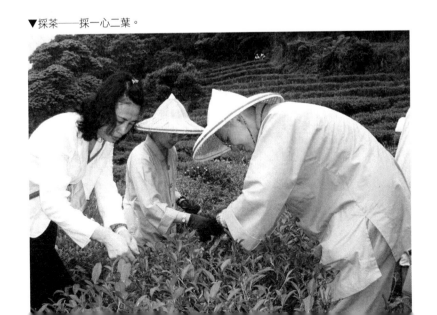

這幾棵老茶樹，樹幹直徑約有十五公分，這些茶是由德濟法師和慧農法師，兩人合作，才採了半簍茶菁，製成幾兩紅茶。能品嚐到，真是好運啊！

一炮紅的傳奇

在華星地政事務所，遇到一群愛喝紅茶的茶人，她們熱愛紅茶的程度，似乎有點讓我感到驚訝！在台灣的茶藝界，北包種南烏龍，是早已形成的印象，愛紅茶的人，恐怕是少之又少，很少聽聞的。

「妳們都是喝那一種紅茶，進口的，還是本土的？」

「我們都是喝佛法山聖輪法師種的有機紅茶。」龔美娟代書說。

「其實，我們對茶的瞭解並不多。」現在任職於兆豐金控的王嬿淳小姐說：

「我原本是不敢喝茶，不能喝茶、咖啡、奶茶都不能喝，喝了會睡不著覺，我似乎是與茶無緣。」

「既然這樣，是什麼因緣改變了妳？」我問。

「我跟龔美娟代書，因業務的關係而認識，就在這邊，她請我喝茶，開始的時候，我還是不敢喝，她說，這是師父種的有機茶，沒有刺激性，要我試試看，

在盛情難卻之下，我開始喝茶了。

「喝茶後有什麼反應？有失眠嗎？」

「事情是有夠奇妙的，這泡茶消除了我心理的障礙，克服了我對茶的恐懼，而且是當下就感受到了。當我喝完茶後，全身開始放鬆了，眼皮張不開了，昏沉了，想睡覺了，您知道嗎？我原本是搭公車來的，現在不敢搭公車了，下午也無法上班了，只好搭計程車回去。」

「當時妳是泡什麼茶給她喝？」我轉頭問龔代書。

「當時泡的是聖輪法師的鶴岡紅茶，品名叫『一炮紅』，而且是已經泡到第八泡了，她還有這種反應，可見能量多強。」

「更奇妙的，還不只是這樣。我的大女兒已經五歲了，我們一直想再一個，在這段期間，我們很努力，目標就是想趕快再生一個，但是幾年下來，總是達不到目的，後來，以為無望了，因此也就放棄了這個念頭。但是，就在我喝了『一炮紅』之後，奇妙的事情就發生了，以前是認真做，現在是一個月做不了幾次，竟然懷孕了。」

「我也有奇妙的感應。」坐在旁邊的林秀惠小姐說。

「難道妳也是喝了『一炮紅』才懷孕的嗎？」我看到林秀惠小姐小腹微凸，我想一定是懷有身孕的。

「我曾經做了二次試管嬰兒，但是，都失敗了。親友建議我去問師父，看看是否有子女的命。沒想到見了聖輪法師，竟然給我當頭棒喝，說我個性太強，沒有母性的光輝，無法孕育下一代，當下我是有點不愉快，後來才知道，師父是在幫我消災除業障。第二次上山當義工，師父就以『秀外慧中』來鼓勵我，並為我加持，我在山外山當義工，喝了一天的『一炮紅』，結果當月就懷孕了。您說神奇不神奇，人工受孕是很辛苦的，竟然二次都失敗了，現在輕輕鬆鬆，不知不覺就懷孕了，現在已經五個月，而且懷的是男胎。」

「我的故事更神奇，我也來說說我的故事。」易安不動產經紀公司的李宜誼小姐說話了。

「難道妳也懷孕了。」我開玩笑地說。

「我的故事比懷孕更神奇。」民國四十五年出生的李宜誼接著說：「我平常就有喝茶的習慣，龔代書介紹我喝『一炮紅』，我是因此而知道師父在經營有機茶園，因茶而皈依聖輪法師。」

「妳喝了『一炮紅』，有特殊的感受嗎？」

「第一次喝到聖輪法師的鶴岡紅茶，覺得很好喝，很甘甜，於是買了一斤回去喝。」李宜誼小姐接著說：「買回去喝到第三天，奇妙的事情發生了。」

「發生什麼事？」我們都感到好奇了。

「我已經是五十幾歲的人了，已經進入更年期，停經已經九個月了，沒想到，喝到第三天，我的月經又來了，而且來的量很多，真是不可思議。」

「那就是回春了，身體更好了！」

「是的，身體變輕鬆了。於是，我天天喝『一炮紅』，夏天喝冷泡茶，連續喝了三個月，體重減輕了三公斤，簡直是脫胎換骨，身體輕鬆了，精神好多了。」

「喝茶可以減肥，又得到了見證。」

「喝到現在，從七十一公斤降到六十四公斤，足足瘦了七公斤。不僅得到減肥的效果，而且很多黑斑不見了，朋友以為我去做脈衝光的美容手術。師父的茶跟外面的茶不一樣，它是純有機的，可以安心飲用，出家人種的茶，是有加持力的。我每天喝師父的茶，有如甘露一般，現在我整個人全都不一樣了。」

聽了師姐們親身的驗證，的確相當神奇。生命的領域有些是已知的，有些是未知的。

師父的茶，已經不只是茶而已，其中已經多了佛的加持力了。

佳葉龍茶的能量

佳葉龍茶的發明到現在，已經有二十年的歷史了，但是在台灣並不十分流行，甚至，知道的人也不多。這是日本國立茶葉試驗場的津志田博士，在一九八七年，在研究茶樹胺基酸代謝作用時，無意中發現的。

佳葉龍茶的製造，是將茶菁原料，經過長時間的厭氧發酵後，茶葉中的麩胺酸，會大量轉化為伽傌胺基丁酸，而伽傌胺基丁酸，具有阻斷末梢神經訊息傳遞和抑制血壓上升的功能。這種元素，對人體具有抗氧化、降血脂、降血壓和解酒等保健的功能。

佳葉龍茶是全發酵的茶，被歸類為養生茶，因為具有特殊的口感，並沒有得到純粹愛茶人士的青睞，在市場上，沒有引起茶客的普遍重視。一般茶人追求的是香甘醇韻，佳葉龍茶似乎無法滿足愛茶人士的需求，因而它對人體有益的養生功能，也被忽略了。

佳葉龍茶，在台灣並不風行，會製造佳葉龍茶的茶農，也是少之又少。

最近遇到的幾個案例，似乎可以證實伽傌胺基丁酸，對人體腦神經的安定，有很大的幫助。

「我不敢喝茶，只要有刺激性的東西，都不敢，咖啡、奶茶都不敢喝，喝了一定睡不著覺。有一次龔代書介紹我喝佳葉龍茶，她一再強調，沒關係，一定讓妳好睡。我只好勇敢一試，沒想到喝完後，全身放鬆，竟然眼皮張不開，昏昏欲睡。」在兆豐銀行服務，身體瘦弱的王嬿淳小姐，敘述他第一次喝茶的經驗。

王嬿淳小姐接著說：「克服了心理障礙後，我想開始喝茶了，於是我買了二包聖輪法師經營的山外山有機茶園的佳葉龍茶，想跟家人一起分享。」

「過去，家裡都不喝茶嗎？」

「家裡從不喝茶，我老公也有睡眠障礙，經常睡不好，常失眠，怎敢喝茶，而且有鼻子過敏的毛病，必須經常吃藥。」

「茶葉買回家，先生敢喝嗎？」

「有我的經驗，他也就喝了，真的很神奇，睡眠睡得很好，鼻子過敏也不必吃藥了，可是不喝茶，又要看醫生了。」

「他的問題，似乎比妳嚴重。」

「是的，他有一種九二一症候症，九二一大地震以後，他幾乎每天怕地震，

神經過度緊張，當然睡不好，睡著時呼吸聲音很大。他喝了佳葉龍茶以後，改善很多。」

她接著又說：「我媽媽也喝了，喝完竟然打起瞌睡。我也介紹同事買來喝，其中有一位，他父親喝了，竟然在沙發上就睡著了，媽媽也很好睡，一睡到天亮。我小孩也喝，他竟然誤以為安眠藥。」

師父種的茶，似乎有特殊的能量，能量特別強，讓人迅速可以感受到，尤其是純有機茶，對健康是有益的。

不敢喝茶的人，喝茶怕睡不著覺的人，可以拿佳葉龍茶當敲門磚，或許很快就可以接受茶葉了。

紅茶通氣

慧農法師在永續莊園計畫座談會演講後，順道造訪隱廬。

慧農法師很會製茶，茶很自然成為我們對話的主題。

「妳比較喜歡喝什麼茶？」

「只喝自己的茶，自己的茶，安心可靠。只要喝到外面的茶，不是有機茶，會覺得不舒服，肚子不舒服，胃不舒服，脖子、喉部都感到不舒服。不僅僅是茶，只要不是有機的食物，都會感到不舒服。」

「妳喝包種茶，還是烏龍茶。」

「白天我們工作需要大量的水份，我們都喝冷泡茶，喝二大壺。」

「冷泡茶，適合用包種茶來泡。」

「紅茶也可以，紅茶也是條狀的。」

「不喝熱泡的茶嗎？」

「打坐前，我喜歡喝熱泡的紅茶，紅茶通氣。依五行的原理，紅色入心，補氣血，所以打坐前喝紅茶，可以使氣血通暢。調息後容易入靜。紅茶含有鐵質，補氣血，婦女朋友很適合喝紅茶。」

慧農法師接著又說：「如果我躺下三分鐘，沒有睡著，我會起來喝三口佳葉龍茶，喝完，躺下三秒鐘就睡著了。」

「真奇妙！」

「這是因為佳葉龍茶，含有胺基丁酸，它能阻斷中樞神經訊息的傳遞，對於安神有奇效。」

喝茶，好像對每個人，都有不同的體會和印證。

調和之茶

與慧心法師聊天，是相當愉快的事，除了談修行之外，突然想要知道她對茶的看法。

「過去雖然喝茶，但是並沒有特別去留意，只停留在解渴之茶，直到師父種茶、愛茶、推廣茶禪道之後，開始重視茶，留意茶，而且用心去體會。」

「那麼，茶在妳心目中的定位如何？」

「茶在我的心目中，是調和之茶，它會帶來和諧，眾生之間，因茶而得到調和。您看，一杯茶，它是無私、無我、不分您我、不分貴賤，它都是平等對待，每個人都可以喝它。師父把茶當成一種媒介，佛法很高深，對許多人而言，都是遙不可及的，但是，茶很平常，很親切，任何人都願意接近它，師父是透過茶來接引眾生，也是透過茶，把累世的眷屬召集過來。」

「茶有不可思議的力量。妳是在什麼情況下會想喝一杯茶。」

「沒事喝茶，有事更應該喝茶。通常一般人都認為泡茶要有閒，沒事的時候，泡茶聊天。很多人忙得沒時間喝茶，對我而言，忙的時候，更應該喝茶，有事的時候，要喝茶。因為喝茶能讓我們的腳步緩慢下來，讓心情得到沉澱，思慮會更清晰。所以，我是每天喝茶，沒事的時候喝茶，有事的時候，更要喝茶。」

「這就是妳所說的調和之茶了，茶可以調和我們的情緒、調整我們的思路，調和人間的紛擾。」我說。

聽了慧心法師一席話，對茶，似乎又有了不同的體悟。

創意手工茶

德霖法師拿了一小包茶葉，讓我聞聞看。

「有點草藥味。」我看到茶葉的外觀，已呈現黑色。

「這是我做的手工茶。」

「喝起來，味道如何？」

「茶湯深紅，這是全發酵的紅茶。」

「您怎會想到用手工製茶，您們有很多機器。這泡茶是如何製造出來的？」

「這是新栽的茶樹，二年生，修剪下來的茶枝，我把嫩芽收集下來，量不多，我試著用手工製茶。」

「我知道，您是捨不得那些茶葉丟棄。」

「是啊，茶葉是寶貴的，要珍惜。受傷的茶，可以拿來料理，或是與草藥結合，製造藥草茶，這是我將來要研究的課題。」

「您這泡手工茶，製造的流程，有不一樣的地方嗎？」

「茶葉摘好後，日光萎凋的時間較長，幾乎成了一般所說的『死葉』，第二道手續，是我用手工揉捻二個小時，揉捻時，我邊持誦六字大明咒。再靜置二個小時發酵。」

「出家人做的茶，就是不一樣，多了一些靈氣。」

「任何東西，只要加上了佛法，那就不一樣了。製茶的方法，不是一成不變，可以有許多創意。」

茶是千變萬化的。只要有心，可以創造出不同的茶品。

我也曾經嘗試手工創意茶，的確別具風味。

開心做好茶

德榮法師，種茶有心得，別人種不好，他可以種得成功。製茶也有成就，參加茶葉比賽，已經拿過銅牌獎。

「大家都知道，製造好茶，必須天地人各方面的配合，得到好茶很不容易，在製茶方面，您有沒有獨特的心得。」

「我覺得心情很重要，開心才能做出好茶。師父說過，生氣時會產生毒素，造成消化不良，影響身體健康。同時會投射到我們的產品上面，造成毒素。何以我們的有機茶，比別人健康好喝。主要是我們懂得轉念，在不同的條件下，始終能保持好的心情，因而能做出健康的好茶。」

「製茶對修行有幫助嗎？」

「當然有幫助。茶農都知道，製茶最辛苦，就是睡眠不足。製茶的過程是一貫作業，通霄完成的。一般的茶農只覺得很苦，只知忍耐，有怨氣。但是我們修

行人，懂得打破睡魔的執著，知道修行就是要破除，財色名食睡五蓋，知道這是地獄五條根。製茶的時候，正是破除睡魔的好時機，好體驗，是修行的好機會。這個時候，反而沒有怨氣，把握機會好修行。我認為製茶對修行很有幫助。」德榮法師說。

德榮法師認為開心才能做好茶，這是很形而上的。但我們都知道念力的能量很大，可以改變很多事物，這種形而上的靈性力量，只有這些修行人，把製茶當修行的出家人，才有這種體會。

德榮法師點出的，製茶可以破除五蓋中的睡魔，這是修行的著力處，一般的茶農沒有這種體會，所以覺得是在做苦工，而出家人把製茶當修行，所以能開心做出好茶。

第二篇

玩茶一得

法國人訪茶

台灣茶已經風行世界各地，想認識台灣文化，台灣的茶文化，是不可忽略的一環。法國駐台代表潘柏甫先生，是個傑出的外交官，曾經派駐日本，北京，二年前派駐台灣，對於東方文化，頗為熟識。

潘代表夫人滿里子女士，是當代的日本作家，二年來隨潘代表走遍台灣各地，深入民間，發現台灣有許多讓她感到驚奇的事，因此想把她這些年來的經驗，寫成「台灣驚艷」一書，她久聞坪林的包種茶，以清香聞名，想納入她的書中，向日本人推薦，因此特地走訪坪林茶鄉。

這些年來，我在坪林擔任文化導覽工作，也在茶業博物館擔任解說員，遇到許多愛茶的人士，而此次與潘代表夫婦相處，印象尤其深刻，他們已經喝遍台灣各地的好茶，仍然虛心求教，在我為他們講解的過程中，他倆隨時認真做筆記，

遇到不清楚的地方，立即發問，身為高等知識分子，走遍世界各角落，見聞廣闊，仍然虛心向學，令人敬佩。

我為他安排參觀王成益先生的茶園，及製茶工廠，他們也保持高度的興趣，隨時聆聽主人的說明，隨時記錄，可見他們對茶有很深的感情，真正的想了解茶。

除了參觀茶園，實際品茗之外，茶餐也是不可忽略的一項，坪林合歡餐廳的茶餐很有特色，當她發現每道餐都把茶應用得恰到好處，頗為讚賞。相信藉著滿里子女士的著作，把坪林的包種茶推廣到日本，可以讓大家一起來分享坪林的好茶。

有機茶園的星光大道

這幾年來，王有里的有機茶，相當叫好，市上許多標榜有機的食品，未必是真正的有機。王有里的茶園，是澈底的自然農法有機耕作，很多茶友親自到現場參觀他的茶園，聆聽他的理念，雖然偏遠，他的家，常常是門庭若市，訪客很多，他建立的信譽，讓消費者有信心。

「喝起來，清甜甘爽。」我們一起品嚐王有里的有機茶。

「五十年前的台灣農業，都是這樣經營的。」

「聽您這麼一說，真的是有古早味。」

春茶尚未採摘的時候，我帶思好來買茶，預訂了六斤。去年颱風很多，茶樹受損，質後期較長，今年春茶產量大減。思好預訂了六斤，只分配到一斤。要買王有里的茶，都是要預訂，否則是買不到的。

為了這一斤茶，我們山上跑了好幾趟。他的茶園在海拔六百公里的高山上，

在坪林與平溪的交界處。我們晚上來拿茶，沿路煙霧瀰漫，視線不佳，車子開得很慢。

我們這次選擇晚上來，是因為王有里說，晚上來可以順便欣賞螢火蟲。

沿路露氣很重。蟾蜍很多。車子開得很慢，除了視線不佳外，也是深怕壓到了蟾蜍。看到我們車子來了，王有里也在院子驅趕蟾蜍，他真的是尊重生命的人。

在茶園的四周，真的看到了無數的螢火蟲，果如王太太所說的，這是茶園中的星光大道。童年在鄉村的記憶，又重現在眼前，多麼難得的景象，由於品種的關係，這裡的螢火蟲，只有每年的五月出現。

到山上看螢火蟲，喝好茶，也是人生難得的享受。

▼這是室內靜置的過程。

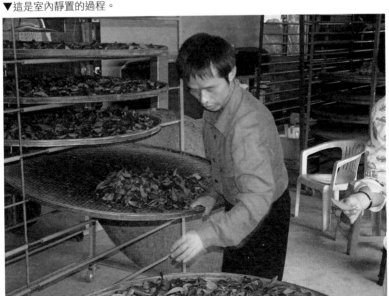

坪林的冠軍茶

春茶比賽得獎名單公布了，特等獎又被鬍鬚茶園的王成益拿走了。

連續好幾年，坪林春茶、冬茶比賽的特等獎，全被王成益拿走了，有時候前面的大獎，幾乎全被他一個人包辦了。能夠連續得大獎，一定要有實力，光靠運氣是不可能做到的。

「您是得獎高手，您能連續得大獎，有何祕訣。」有一次，我帶領法國駐台代表，參觀他的茶園時，順便問他。

「我是經過多年的實驗摸索，才找到最佳的處理原則，完全是在人為條件的控制下製出來的茶，很穩定。」

「您掌握了那些原則？」

「不外乎溫度、濕度、時間。掌握得宜，自然可以製出好茶。」

「別人學不來嗎？這些都是科技可以辦到的。」

「我曾經把我的方法，告訴朋友，朋友照我的方法去處理，雖然做出來的茶也不錯，但是沒有得獎。」

「問題出在那裡？」

「我的方法是依據我的製茶環境、空間位置，有一定的海拔高度、緯度、屋子坐向，陽光照射的程度等等客觀環境摸索出來的原則。環境、空間改變了，雖然用同樣的方法，做出來的茶，不可能一樣。」

原來如此，茶是千變萬化，變化莫測的，任何一個小小的因素，都會改變茶的品質。難啊！製茶真難！

茶癌

聽說有人得了茶癌。

也有人自稱得了茶癌。

茶癌這是一種什麼病呢？

自稱得了茶癌的人，是嗜茶如命，不可一日無茶，茶越喝越高檔。這樣的人，嗜茶、愛茶、懂茶，捨得喝好茶。茶對這樣的人而言，是生活上不可或缺的，喝茶不僅是習慣，而且是一種享受。

得了茶癌的人，四處在找茶，尋找生命中的好茶，尋找記憶中的好茶，尋找懷念的好茶。對這樣的人而言，茶好像是夢幻中的情人。

在我們村子裡，我也聽說，有人得了茶癌，他當然是懂茶的人，他的一生與茶為伍，是個愛茶的人，他知道好茶是天地人完美的傑作，每一次他喝到好茶，

他覺得滿意的茶他就要買，雖然家中，堆滿了茶，他還是要買。每次遇到好茶，人家不賣，他還是要求人家賣給他，所以，大家都說他得了茶癮。

他清楚地知道，好茶得來不易，不是想要就有，再高明的茶師，也是無法複製同一的茶品。

會得到茶癮的人，也是不容易的，他必須要有敏銳的感覺；嗅覺、味蕾特別發達，要能品嚐別人無法品嚐到的氣味。才能識茶深入，才能一喝見真章、涇渭分明，好壞立見，茶在他面前是無所遁形的。

不僅懂茶，而且迫切要擁有它的人，才是真正得了茶癮。

茶園休耕

大林村的陳富安，也是製茶高手，參加茶葉比賽，經常得大獎，他自認為能得獎的原因，得力於茶園管理。他說他的茶園很漂亮，很多人來參觀他的茶園，於是我請他帶我去參觀他的茶園。

一到茶園，果然是充滿著生命力，一片綠油油的，欣欣向榮的景象，讓人看了就覺得舒服。

「現在茶園的經營管理，不外乎是種苗、施肥、用藥，似乎已經沒有什麼祕密可言了，人人都懂了，難道您還有特別方法？」

「我重視茶園休耕，一片茶園，種了十年，我就翻耕，休耕三年後再重新栽種。別人看到我的做法，有點捨不得，有點可惜。土地不讓它休息，恢復生機，農作物不可能有好的收成。事實證明，我的茶樹長得特別好，茶園特別漂亮。」

陳富安的做法，似乎也印證了捨得的道理，有捨才有得。表面上看起來，翻耕和休耕，似乎有點浪費，減少收成，這是捨的道理，犧牲三年後，可以換取更好的收成。

「製茶的技術是跟誰學的？」我問。

「跟左右鄰居觀摩，自己摸索的。我父親是個石匠，十二歲的時候，父親就過世了。所以沒有上學，每天看牛，學會犁田種水稻。後來曾經從事木材、造林的工作。四十歲的時候，台灣茶葉正是輝煌的時候，於是我決定，全心全力來種茶。」民國二十六年出生的陳富安說。

陳富安指著旁邊的一塊空地，告訴我，那是正在休耕中的茶園，讓它長雜草，恢復生機。他認為能做出高品質的包種茶，得利於茶園休耕。

好心態做好茶

連續三年的冬茶比賽，陳志忠都得到特等獎。

「得獎的當下，您有何感受？」

「得大獎，是一種意外。現在的技術，大家都差不多，大家都會運用科技的方法，控制溫度濕度。技術應不是問題。」

「既然如此，能得大獎的關鍵在那裡？」

「大概是天氣吧！採茶的天氣、製茶時的天氣。」

「天氣是人為無法掌握的。」

「是啊！所以我們茶農要有好的心態。要能放輕鬆，因為天氣不是一個人的事，大家都一樣，看開一點，隨他去。天氣是人們無法做主的，我們不能怨天尤人，有多少算多少，這是老天要給我們的，不可操煩，保持好心情，才能做出好茶。」

陳志忠這一席話，道盡茶農的心聲，樂天知命，順天應人，才能做個快樂的茶農。

「天地人配合得好，就有好茶。」五十五年次的陳志忠接著又說：「製茶的方法很靈活，一天一法，隨著天氣而改變。」

在山中，陳志忠算是年輕一輩的茶農，夫倡婦隨，每天一大早就到茶園工作，十分勤勞。

「除了種茶之外，還做過其他的事嗎？」

「曾經到外面，做過二年的印刷，從事過土木工作。」

「現在專心種茶的心情如何？」

「覺得很自由，沒有壓力，我不後悔這個決定，能做出好茶，得到大獎，那就是最快樂的事了。」

他的太太是海山高工畢業，夫妻同心，家庭和樂融融。

年輕茶農的瓶頸

「最近看到您的部落格，似乎心情不是很愉快。」

「是遇到了一些瓶頸，心情開朗不起來。」王翰揚說。

「是那一方面的瓶頸，製茶技術嗎？還是行銷方面。您已經拿過全國茶葉比賽的冠軍獎，還有什麼難得了您的。」

「也許是因為我拿過冠軍獎，才隨時想要突破。得獎風光一陣子後，很快恢復平靜，甚至被忘掉，甚至成為被取笑的對象，得了冠軍獎，還不是如此，特別是我，以前在上班，有很好的收入，把工作辭掉，來當茶農，許多人並不認同。」

「目前的瓶頸在那裡？」

「主要是在設備方面，我的理想是，製茶的空間要很乾淨，要有無塵室，現在山上的茶農，製茶環境不合乎標準，但是要蓋個空間乾淨的製茶工廠，要數百

萬，負擔很沉重。行銷通路也是個問題，現在坪林的人潮少了，人工也是越來越困難。」

「您能做出好茶，收入應還不錯吧！」

「養家沒有問題，但是要賺大錢，實在有點困難。」

「當茶農很辛苦，如果不是興趣，恐怕難以維持下去。」

「很多人都去打零工，茶園逐漸荒廢。」

「這是很現實的問題，那裡有錢賺，人就往那裡跑。」

「回想當初，熱度也是減少很多，過去，一有空就往茶園，思思念念就是掛念著茶園，現在淡多了。」

年輕茶農的內心，的確有些苦悶。

玩茶一得

假日，我到清靜茶園玩茶。

我喜歡和一些懂茶的朋友泡茶，聽他們對茶的分析，覺得很好玩，各有各的說法，各有各的一套。

老闆蘇文松，用碗泡法，泡了二碗茶。

「這是第一泡，喝看看。」

我拿起茶碗，聞一聞，喝一口。我說：「B碗的茶，香氣夠，力道強，B碗的茶優於A碗的茶。」

「沒關係，再喝，第二泡、第三泡⋯」蘇文松繼續沖泡。

「奇怪，第二泡以後，A碗的茶越來越好喝。這二碗，到底是什麼茶？」

「A碗的茶是坪林的包種茶，B碗的茶是梨山的高山茶。論價錢，高山茶較貴。低緯度、高海拔的茶園，日夜溫差大，第一泡氣勢較強，所以你覺得它好

喝，但，粗大、粗澀是環境造成的。

「茶是很主觀的享受，我說它好喝，就能代表是好茶嗎？」

「辨別好茶，從茶葉的外觀，茶湯的顏色，都可以辨別，外行人覺得有點困難。我們可以再實驗一種最客觀可見的辨別方式。」具有茶葉官能評鑑師資格的蘇文松，接著又說：「現在我們已確定A碗的茶比B碗的茶好喝，現在把二碗的茶水都瀝乾了。A碗的茶葉較為緊密，B碗的茶葉略為鬆散，把二碗茶葉翻轉倒下，B碗的茶葉整團掉下來了，A碗的茶葉緊抓不放，用力一甩，茶葉掉下來了，可是碗底還留有許多茶葉，粘住不放。而B碗的茶葉，幾乎全掉光了。」

「這是什麼道理，能當成辨別茶葉品質的方法嗎？」

「好的茶葉，彈性好，柔軟度過，茶湯茶味是從葉面出來的，彈性好的茶葉，水滑清香，茶葉會粘住碗底，表示茶葉的柔軟度佳，水滑水軟，是好茶。我們把這些泡過的茶葉，往玻璃上一丟，會粘在玻璃上，不會掉下來。現在的人喜歡講究科學證據，可以看得見，可以驗證，大家不妨用這個方法來比較茶葉的優劣。這是很好的辨別方法，不過必須泡了以後才知道。」

「如果這個方法正確，那倒是客觀的方法。」

「現在許多人喝茶，並不見得懂茶，百分之九十的人不懂茶，真正懂茶的人是少數。真正懂茶，就知道茶是客觀的東西，不是可以隨便亂講的，只要是好

茶，那是公認的，絕不會把好茶當成壞茶，把壞茶當作好茶。」

「問題是，如何把茶用客觀的方式呈現出來，好是好在那裡，能數據化，那是質量的分析。」

茶無法和一般的商品，等同看待，同一的品質，同一的定價，主要還是茶的品質，無法做明確的分級。

對內行人而言，他們覺得很明確，一看、一聞、一嚐涇渭分明，好壞立見，但是還是憑著他們的感官在做分辨。一旦是屬於感官的東西，爭議就很大了。

這次我們玩茶，卻玩到了一種客觀的方式，這種方式，不屬於感覺，是任何人皆看得到，十分客觀的。

不訪試試，是不是好茶泡後，茶葉都會粘住杯底？

無價之茶

我曾經參加農委會辦理的冠軍茶拍賣會，那一年的冠軍茶，一斤烏龍茶，拍賣價是一百八十萬。對一般人而言，這是天價，這樣的茶怎麼喝，喝一口就是上千元。可是對得主而言，卻是相當值得，雖然一斤烏龍茶高達一百八十萬，可是它的附加價值，卻是超過千萬，這是企業主的觀點，果然，隔天所有的媒體，均刊載報導此項消息，文字照片影像均有，這是企業主所謂的附加價值。他們以一百八十萬買到一斤烏龍茶，直呼值得。

茶這種產品，與其他商品不一樣，沒有統一的規格，統一的定價，看起來都是烏黑一團，售價卻有天壤之別，古人所謂的「茶黑黑、黑白呼」，是指茶價的混亂，不客觀，現在喝茶的行家越來越多，對茶的品質，越能掌握，茶葉的分級，逐漸透明化。茶的價錢是以品質來決定，數百元一斤，所在多有，數千元一斤，處處可尋，數萬元一斤也不稀奇。

外行人是以價錢來論品質，內行人碰到好茶，捨得以高價來購買。

茶是很平常的東西，所謂「開門七件事，柴、米、油、鹽、醬、醋、茶等」，生活上常見的東西，並不是很貴重的東西，很稀有的東西，可是它與其他的物品，有一個截然不同的地方，那就是價差很大。

很多人天天喝茶，從早喝到晚；大概很少人天天吃人參。普遍的印象是人參很貴。我有一位學生，懂茶，愛茶，他都拿人參和人家換茶。玉很貴，尤其是老玉更貴，我有一位朋友，收藏了一些好茶，也雅好古董、民藝品，朋友喜歡他的茶，卻拿古玉和他換茶。

所以，我說茶比人參還貴，茶比老玉還珍奇。

新茶再好也是有價，新茶每年在生產。

老茶無價，真正夠老，茶質夠好的茶，是無價的，捨不得吃，捨不得賣，喝掉一斤就少一斤，永遠補不回來。

我有一位朋友，專喝老茶，珍藏老茶，手中珍藏許多老茶，大多是普洱茶之類。

老茶的價值，基本條件是茶質要好，他們才會用心去保存，它的價格是以年代論，年代越久，價錢越高。數萬元、數十萬元的茶，彼彼皆是，總之是可以買到。至於買不到的，那就是無價之茶了，兩廂情願，隨便您開了。

我的朋友，手中最老的茶是一八○年，喝完就沒了。

至於他珍藏的，有名號可考的，市場無法購得的，尚有以下幾種：

（一）清代團茶，一八八○年

（二）百年六安龍團，一九○○年

（三）人頭貢（六公斤），一九八○年

（四）花磚茶，一九七○年

（五）大茶磚（十公斤），一九六○年

據他說，這些都是無價之茶，市場上已經絕品了。

不要小看茶，茶比人參還貴，茶比老玉還貴，數斤茶就可換一棟房子了。

與老茶人一夕談

老一輩的人家，很有人情味，只要您為他做一點點小事，他就隨時想要回報。

張金土老先生今年九十歲，老太太八十八歲。在山區交通不便，最近二度開車送張老先生到農會、衛生所，送老太太去燙頭髮，對我而言，是舉手之勞，理所當然的事，可是老先生卻念念不忘，一再來電，盛情邀約，還要送我他親自挑選烘焙的茶葉，實在讓我過意不去。

「這是我親自特選，留下來自己喝的！這二盒送您，您要留著自己喝，不要拿去送人。」老先生雖然已經高齡九十了，但是思路相當清楚。

「您是茶葉專家，您挑選的茶葉，絕對是好茶。」我品嚐了老先生泡的茶，無苦無澀，香潤可口。

「我十二歲就開始跟隨我父親製茶、賣茶。一輩子的功夫，只要一杯茶端上來，我就知道，是不是好茶。」

張金土老先生是製茶高手，整屋子的牆壁，掛滿了製茶比賽得獎的獎狀。

「我是得獎無數，每年競賽二次，只要我參加，沒有不得獎的，茶葉評鑑師每次看到我，都很高興，很興奮地與我擁抱。」

「您這麼會製茶，您覺茶師要製好茶的關鍵在那裡？」

「製茶最重要的是『目色』要好，眼光要看得準，在製茶的過程，茶葉顏色的變化，我是看得清清楚楚。」

「就是要判斷正確，掌握變化，配合動作。」

「對，該浪青的時候才浪青，不到攪拌的時候就攪拌，會壞了茶葉的品質。」

「翻動的次數和間隔的時間，會影響品質。」

「這些都是關鍵，心急不得，未到時候，不能去動它。」

「有的人心急，時間未到就去翻動，造成走水不順，茶葉容易有苦有澀，有時判斷錯誤，延遲了，會造成茶葉無味。」

「您覺得，怎樣才算是好茶？」

「可能每個人的觀點不一樣，我是重水、茶湯要甘甜、喉韻佳、耐泡，才是上等好茶。」

張金土老先生接著又說：「有的人重視香氣，茶香濃固然好，但是不耐泡，一陣煙，香氣就沒了，喉韻佳，能回甘，才是耐泡好茶。」

「您一生與茶為伍，已經八十年了，一定交到很多茶友。」

「現在我年紀這麼大了，每年都有上百人，指定要喝我的茶。像現在泡的這一壺茶，有人喝過了，想要跟我買，但是我還是不肯割愛，留著自己喝。」

老先生接著又說：「現在，我每天至少泡二泡，如果有客人來，還不止，茶葉的消耗量很大。」

從老先生的身上，可以看到喝茶可以養生，帶來健康，腦筋思路清楚。張老先生，這一生做了許多事，除了種茶、製茶、賣茶之外，還曾經養過上千頭的豬，開過輾米工廠，曾經連續當了七屆的坪林鄉民代表，算是地方上有名望的士紳。

高山茶的迷惑

我認識許多茶人，偏愛高山茶，非高山茶不喝。在他們的口中，高海拔低海拔，分得很清楚。

有一次與茶改場蔡右任分場長閒聊，順便請教他。

「高山茶有何迷人之處，何以許多愛茶的行家偏愛高山茶。」

「主要是因為，茶樹生長在高海拔地區，日夜溫差大，使茶葉的內含物，果膠、氨基酸等特別豐富，而造就了高山茶特殊的香氣。」

「真正的高山茶，產量很少。可是市面上，到處可以看到高山茶。」

「高海拔地區，有利茶樹生長，可是卻沒有良好的製茶環境。高山地區經常起霧，陽光不足，只好運用補助工具，如熱風萎凋、冷氣等來控制溫度和濕度，這和天然的陽光是有差別的，所以，高山茶的模仿性很高。運用人為的方法，可以模仿出高山茶的氣味。」

「難怪高山茶的價格，落差很大。」

「我喝過坪林的茶師，製造出來的茶，與高山茶沒有二樣，許多進口茶也是模仿高山茶的口味。」

「明知道假貨很多，他們還是迷戀高山茶。」

「主要是因為高山茶耐泡，水軟，不苦不澀」

「真的賣得那麼好，市場那麼大嗎？」

「現在，有地方特色的茶，賣得特別好，像坪林的文山包種、龍潭的龍泉包種、東方美人等有地方特色的茶，特別受歡迎。」

原來茶人是各有喜愛的。

茶湯白

每一種茶的茶湯，有一定的標準湯色，就如包種茶就是蜜綠色，在正常值之下，有了標準色，應該就算不錯的茶。超越了正常值的高檔茶，就不一定如此了。

頂極的茶，呈現出來的茶湯，往往非內行人是無法欣賞的，那就是淡而有味，茶湯看起來平淡無色，但是喝起來，是口中有物，味道十足，所以，好茶看起來是茶湯白，水面泛油光，那就是難遇的好茶了。

有一次，我送給友人一包好茶，他當場打開泡茶，但是他等了半天，泡不出湯色，有點不耐，讓我有些尷尬。一般不懂茶的人，泡茶就是看湯色，以為浸泡出顏色，才是出味。

大年初二，到「前後象」泡茶，又得到了印證。

「這是白毫烏龍。」林憲能把茶葉端給我欣賞，這是道地的東方美人，很漂亮的茶。

「東方美人也能做出這麼高檔。」我看到茶湯，幾乎要驚叫，茶湯很淡，味道十足，東方美人也能做到茶湯白，這是我第一次喝到這麼特殊的東方美人。

「這是一九九九年的東方美人。東方美人這種茶，能夠保存三、四年後才喝最棒。」林憲能是個很有品味的人，在他那裡喝到的茶，常常是與眾不同的。

「這是那裡的茶？」

「這是坪林人做的東方美人，坪林人不僅是會做包種茶，也會做高級的東方美人，只是量少，沒有推廣而已。」

這一次，我又得到了見證，淡而有味是很高的境界。茶湯白，泛油光是好茶，下次您也留意看看。

就茶論茶

茶是一種商品，但和其他的商品又不一樣，差異性很大。一般的商品，從工廠生產出來，品質規格售價都是一致的，容易做到童叟無欺的地步。可是，茶這種商品就難多了，它的品質難以標示，買賣雙方只好透過「試茶」來進行交易了。

「文章、風水、茶，真懂沒幾人」自古以來就有這樣的說法，可見茶的交易，難免存在著黑暗的一面。一種商品、一種定價、一種茶一種售價，似乎是天經地義的事，可是，現在我仍然聽到，同樣一種茶，它的售價是浮動的，因人而異，當然，裡面就存在著不真實，騙的成份存在了。

買賣是雙方心甘情願的事，特別是茶這種商品，感官的覺受為主，主觀的成分很重，人家喜歡就好，干卿屁事。話是不錯，但是，茶到底是個客觀存在的東西，是不是好茶，也是有個衡量的標準。

真正的茶人，要懂茶，要能就茶論茶，每一種茶，都是依「香甘醇韻美」不

同的層面去評量，看看是否呈現該茶的特色，包種茶就要有包種茶的特色，鐵觀音就要有鐵觀音的韻味，如果把包種茶做成鐵觀音，或是不像包種茶又不像鐵觀音，在技術的層面是有問題的。

我們常聽到有人在批評比賽茶，認為那只是評審的觀點，未必是好茶，這種說法，大概是吃不到葡萄說葡萄酸的心理。比賽茶得到冠軍，拍賣時一斤可賣到一百八十萬，這是名利雙收的事，如果真有本事，何樂而不為。批評比賽茶的人，往往都是無法入選的人，如果您的技術真好，你也可以迎合評審的觀點試試看，問題就是你做不到。評審當然是以包種茶的標準評包種茶，以烏龍茶的標準評烏龍，而不會以包種茶的標準去評烏龍茶，這是就茶論茶。

賣茶的人，往往不能就茶論茶來賣茶，買茶的人，也不是就茶論茶來買茶。像茶藝館所賣的茶，賣的是環境，賣的是空間的舒適感，同時也是賣時間，他所賣的是茶以外的附加價值，都加在茶身上，一兩茶的價格，恐怕就是等同外面一斤茶的價格。買這種茶，喝這種茶的人，他不一定懂茶，他只是愛茶周邊帶來的感覺，不一定是在享受茶。

現在很多人喜歡參加茶會活動，似乎是以這種觀點居多數，不一定懂茶，不一定是在享受那杯茶，而是活動本身，或是茶藝本身所帶來的氣氛。當然，如果懂茶，有好茶，又有好的氣氛，好的環境，豈不更好。

又有一種人，他的茶能賣很好的價格，但未必是好茶，因為他在賣茶的同時，他是在賣「話」，賣「思想」。很多人買他的茶，未必是懂茶，未必喜愛他的茶，而是認同他的理念，他的想法，喜歡聽他講話。

有的人是在賣它的包裝、品牌，也許同樣的茶，透過他的包裝、印上他的品牌，就可以賣不同的價錢，因為有人喜歡買品牌，喜歡買包裝，未必懂茶，未必是真要享受一壺好茶。

當然，一個茶人，如果真有好的技術，能做出好茶。又有好的言詞來詮釋他的茶，同時做好包裝，建立品牌，豈不兩全其美。可是我碰到的，卻沒有那麼幸運，我確信，很多人以高價買他的茶，只買他的「話」，買他的「思想」，並不是買好茶。以他包種茶來說，不論就色香味各方面來看，均不及格，坪林的任何一家的茶，都比他好。如果要參加比賽，保證「脫褲」，無法入選，無法上評選桌。但是他仍然可以把它詮釋得很好，茶這個元素，是很容易被引導的。他仍然可以賣很好的價錢，因為很多人，無法就茶論茶，很多人不是要買好茶，而是買感覺、買友誼、買交情。

我也碰到謙虛的茶人，他說他的茶，參加比賽是無法得獎，他無法做出評審要求的茶，雖然他的茶不是很好，但是有人喜歡，有人專門喝他的茶，喜歡它的口味，他的茶沒有滯銷的問題。這是殷實的茶農的見地。茶是個迷人的東西，沒

有一種茶可以適合所有的人，每個人喜愛的茶，可能都不一樣，喝自己喜愛的茶，不互相欺騙。

茶本身是會說話的，如果您懂茶，它會告訴你，你也會了解它。茶是個客觀的東西，是不是好茶，也有個客觀的標準，這是專業建立起來的。

茶是個客觀的東西，也有主觀感受的一面，因此也就有個人喜愛的問題，這是無妨的，但是要能就茶論茶，而不被牽著鼻子走。

捫心自問，我們要的是什麼，如果是要茶，那就認真找茶，找自己喜愛的茶，合乎自己口味的茶，如果僅僅是附庸風雅，聽聽別人怎麼說也是無妨的。

第三篇

與好茶相遇

想喝一壺茶

很多人喝茶，是為了健康的理由，他們知道，茶葉當中含有許多有益人體的元素，人體吸收到這些營養素，自然可以得到利益。基於這種功利的想法，喝茶不一定會變得很重要。

對於嗜茶成性的人而言，他就是愛茶，似乎沒有想到那麼多。但是，在哪種情況下，會想到要喝一壺茶呢？

口渴的時候，我們想喝茶。

口乾舌燥，口氣不佳的時候，想喝茶。

元氣不好，精神不佳的時候，想喝茶。

心情不好，煩悶的時候，想喝茶。

緊張焦慮的時候，想喝茶。

我們可以回想一下，在我們想到要喝茶的時候，往往是情況不是很好的時候，可見喝茶可以讓我們換口氣，轉換情境，調整心情，是非常好的解壓劑。

茶是上天賜給人們的大禮物，像精靈一樣，可以改變許多事物，茶是可以吃的精靈，把精靈喝進去後，情況就改變了。

只要回想到許多我們想喝茶的情況，就可確定茶是好東西。

放下、喝茶

慧耕法師邊燒水瀹茶邊說：「剛到坪林的山外山，那時還不懂茶，很認真學習，每天關注著茶樹的生長，往往忽略別人的感受，每天趕工，有時也會懷疑是否是修行人，慢慢調適，運用佛法，懂得去協調，現在沈穩多了。」

「茶有沒有給您帶來修行上的助力？」

「那是當然的。農禪法門的殊勝，就是在出坡中，進行體悟，進行修行，在種茶製茶的過程中印證佛法。喝茶品茶也是！」

「都是在什麼情況下喝茶？」

「該放下的時候吧！有時候工作很忙，忙得糊塗，忙得腦筋一片空白的時候，我會暫時放下，喝一杯茶。喝茶讓我停止忙碌，進行思維。在工作上遇到瓶頸的時候，我會告訴自己放下，喝一杯茶吧！這個時候，我會很舒服地想出答案，知道自己該怎麼做。」

「放下，稱得上是修行的工夫了，放下手邊的工作，放下心頭上的愁思，放下所有的掛念，才能清靜解脫自在。」

「唯有放下的時候，才能品出一壺好茶，當我們認真專心品嚐一杯好茶的時候，那正是放下的時刻。喝茶就是我放下時候，放下手邊的工作，放下心頭上的雜念。」

放下，喝茶；喝茶，放下。這就是慧耕法師的喝茶哲學。

溫潤泡茶法

在山水龍吟喝茶，看到主人傅端章，把第一泡沖出來的茶湯，並沒有拿來溫壺溫杯，而是直接又倒入壺中回泡，我感到有點納悶，平常我很少看到這種泡茶法，也與我的泡茶習慣不合。

「第一泡茶不倒掉嗎？」我趕緊發問。

「我是採用溫潤泡法。我的茶葉是手採的，而且在製茶的過程，茶葉是不落地，保持乾淨，第一泡捨不得丟棄，而且第一泡是保留最多的兒茶素，是有益的。」

「現代的製茶過程的確是很乾淨，喝第一泡茶的人，越來越多，但是您又何以將它回泡呢？」

「這是包種茶的特殊泡法，包種茶只有百分之十七的發酵，最適宜泡茶的溫度是八十五度到九十度之間。第一泡快速沖泡，倒出來後，茶葉並沒有完全泡

茶日子：品嚐95則生活中的好茶時光

開，將第一泡回沖的時候，溫度正好降到九十度，用第一泡的茶湯，回沖，泡第二泡茶，除了溫度適宜之外，還保留第一泡的兒茶素，同時使茶香充分展現出來。」

「這種泡法，有特殊的效果嗎！」

「可以泡出絕佳的青花香。包種茶的特色，青花香、滑口、黃金水三大特色，完全展露無遺。」

「您這種泡法，是您自創的，還是有根據、有傳承。」

「這是我的師父，鄭迪吉老先生傳授給我的泡茶法，而且我試過之後，認為的確可以泡出特殊青花香。」

溫潤泡法是適合包種茶的特殊泡茶法。

您喝過蟲茶嗎？

「喝喝看，這是什麼茶？」粗窟村的村長翁耀廷知道我喜歡喝怪茶，特別泡了一壺與眾不同的茶。

看起來顏色深紅，似紅茶又不像紅茶，像普洱茶又不是普洱茶，從視覺上判斷，可以確定它是茶。

「有茶的滋味，也有點果香，這是果茶嗎？」我嚐了一口。

「什麼蟲茶，是蟲咬過的茶嗎？」我心想，蟲咬過的茶，不就是東方美人嗎？但是這泡茶喝起來，不像東方美人。

「不是，這是蟲屎泡出來的茶。」

「蟲屎泡出來的茶，怎會有果茶的味道？」

「這是我用葡萄柚特製的果茶，經年累月，長久存放，讓它自然產生細小的

茶日子：品嚐95則生活中的好茶時光

080

昆蟲，牠的屎相當微細，這就是這泡茶的原料。」

小時候，曾經看到許多人，用便當盒，用中藥材，茯苓淮山之類的中藥飼養

一種小蟲，供人們泡酒，或直接食用，沒想到也有人用果茶養小蟲

「原來如此，難怪有果茶的味道，拿蟲屎當茶泡，這樣安全嗎？」

「我用放大鏡觀察，蟲屎成結晶狀，有光澤，而且我用一百度的高溫烘焙一

小時，等於是殺菌過，拿來泡用是沒問題的，我請多人飲用過，感覺不錯，對腸

胃很好，有消氣的作用。」

「這是您發明的嗎？」

「坪林只有我有，別的地方不知道。」

「您是什麼靈感研發出來的？」

「我到大陸喝過蟲茶。大陸的蟲茶，製造原料，是採用白茶樹的樹葉，不要

太嫩，直接殺菁後，再拿到太陽下曬乾，讓茶葉適度乾燥，含水量百分之十五到

二十左右，將茶葉堆放在一起，堆置二個月左右，放置地點最好是廚房附近，能

有木材煙薰的地方，它會自然產生小蟲。」

「也是拿蟲屎來泡嗎？有養生功能嗎？」

「是的，這是吃茶葉的蟲，所以也有茶的滋味。據說對腸胃的保健有幫助，

可以消脹氣，幫助消化，也有提神的功能。」

「您的蟲茶，應該拿去化驗，而且要請昆蟲系的教授研究，清楚地了解是什麼昆蟲，這種昆蟲的生態、作用、生存條件，蟲屎的成份，對人體的作用，仔細研究清楚，這樣食用起來，比較安心。如果確定對人體有幫助，說不定可以發展成一項養生產品。」

「理論上應該如此，只是量太少了。」

難得喝到了怪茶，有興趣的學者可以加以化驗探討。

坪林的果茶

頭份有酸柑茶，坪林有果茶。坪林地區製造果茶，唯翁耀廷一人。藉著春節拜年的機會，我指定要品嚐果茶。

「這是我九十一年製作的果茶，當時為了填補農閒的空檔，我製作了二年的果茶。」翁耀廷邊泡茶邊說。

「茶湯艷紅，很漂亮。」我說。

「果茶的特色，就是有茶香，又有果香，又有養生效果。」

「不錯，口感很好。果茶是如何製造的，很麻煩嗎？」

「我的果茶，採用葡萄柚加包種茶，製造流程要一個月，一棵葡萄柚要加三兩茶，經蒸、烘、曬等手續，完全手工，費工費時。」

「這泡是直接沖開水，還有其他泡法嗎？」

「用五公克的果茶，加上八公克的冰糖，用二百五十CC的沸水，沖泡五分

鐘，喝起來，口感更好。這是年輕人的喝法。」

「果茶除了追求口感之外，恐怕也有養生的效益吧！」

「用葡萄柚製造的果茶，可以潤喉，保養氣管，有益養顏美容，幫助消化，預防感冒。市場反映很好，一顆賣二百五十元，感覺好像很貴，其實，成本很高。當初製作，是保留水果的外觀，又綁上紅線，看起來漂亮，但是很硬，使用不便，後來我又改變成散茶狀。」

四十四年次的翁耀廷，是個閒不住的茶農，只要有空就想研發新的茶品。

坪林的冷凍茶

「好香的茶！」我喝了一口黃世本泡出來的茶，讚嘆的說：「好久沒喝到這麼清香撲鼻的好茶了。」

「這是冷凍茶。」黃世本說。

難怪這麼清香，我已經多年沒有喝冷凍茶了。第一次喝到冷凍茶，大概是在民國七十五年前後，朋友送我一包冷凍茶，印象相當深刻。清香、爽口，大概就是冷凍茶的特色。

「冷凍茶曾經流行過一陣子，現在不容易喝到冷凍茶。」

「主要的原因是不好保存，必須存放冷凍庫，對一般家庭而言，實在不方便。放在冰箱容易混上食物的雜味。」住在竹子邑的黃世本說。

「有人認為冷凍茶傷胃，有這個道理嗎？」

「如果是腸胃不好的人，吃什麼都要小心。如果是製造過程不良，不僅冷凍

茶會傷胃，一般的茶葉也是無法適應。所以，我們要喝好茶，好茶不傷胃。」

「製造冷凍茶，有何訣竅？」

「茶樹的品種，最好採用台茶十三號，也就是一般所說的翠玉，製造過程前半段要採用包種茶的製造方法，發酵要妥當適宜，不得過度發酵。必須上等好茶才可以。」

「現在市面上不容易買到冷凍茶」

「經銷商不願意行銷，必須準備冷凍庫。冷凍茶是我在民國六十八年首創，過去沒有所謂冷凍茶，沒有人知道，茶葉經過冷凍後還能喝。無意中創造了冷凍茶後，與朋友分享，大家都很讚賞，因而流傳出去，也曾經流傳到日本。自從我發明了冷凍茶以後，每年都少量製造。」

「愛喝冷凍茶的人，都是哪些族群。」

「都是年輕人，曾經喝過，愛上冷凍茶，形成特定的族群，培養新的客戶不容易。」

黃世本接著又說：「想喝冷凍茶，都是要預訂。現在會製造冷凍茶的人很多，雖然是我首創，但是技術方面，沒有專利，茶農都知道怎麼做。有多少做多少，主要還是存放的問題。」

這次因為南胡的弦斷了，來找住在竹子邑的黃世本幫忙換弦，因此因緣而品嚐了多年沒喝到的冷凍茶。實在幸運，想喝好茶，也要有機會。

許多新的產品，都是在無意中發現的。人的思考，常常會因循舊的模式而不會去改變。無意中的改變，往往帶來異想不到的結果。

冷凍茶掌握了茶香，讓茶香不消失。其實它並不會增加茶香，只是把茶香穩住，把握住而已。

多方嘗試，說不定您也會發明新的茶品，或是新的喝法。

翠玉飄香

我們一群正在學習南胡的同好，來到虎寮潭渡假休閒中心，營地主人夫婦，也是雅好南胡的同好，為我們泑上一壺好茶。

「好香！」大家異口同聲地說。

「是花香，是玉蘭花香。」

「很濃的茶香，包種茶難得有這麼濃的花香。這是什麼茶？」我問。

「這是台茶十三號，是翠玉。」

「翠玉的特色就是濃香，熟果香，難得的玉蘭花香。」

「這是冷凍茶，再拿出來乾燥的翠玉。要做冷凍茶，必須是上等的好茶，香氣足，才能做冷凍茶，否則茶香不足，就失去冷凍茶的意義了。」現任農會理事長的陳金山說。

「翠玉和青心烏龍的差異在那裡？」

「各有特色，翠玉是濃香，而青心烏龍是清香、水甜。因此，把翠玉和青心烏龍併堆處理，那就很理想了，各取所長，有香氣、有醇韻。」

「翠玉茶何以不流行呢？茶農不喜歡種台茶十三號。」

「我還是種了不少，可產三百斤茶。主要是受比賽茶的影響，比賽茶是以青心烏龍為主，只要併有翠玉，馬上被淘汰。」

「原來如此！」

難得喝到帶有玉蘭花香的翠玉，真是翠玉飄香。

早到的四季春

參加社區整合式健康篩檢後,順道載送李老太太回家。在山區,偶而藉著載送老人家的機會,認識一些農戶。

「教授,我媳婦到過您家,聽說整理很漂亮。」

聊起來後,村民都知道我住在那裡,雖然少有人來找過我,平日大家都忙於農事,很少互訪。她的媳婦謝銀環,是我太太在農會家政班認識的朋友,聽說很喜歡看宗教靈修的節目,也擅長紙雕,偶而也會寫詩,是山中頗具才藝的農婦,沒想到藉著這個搭車之緣,送老太太到家之後,順道參觀他們新落成的新居,也品嚐了剛出爐的新鮮好茶。

「昨天剛做好的茶,請您喝看看。」老太太的兒子李福來說。

聽他這麼一說,頗感訝異,清明節來到,山中人還很悠閒,怎麼他們家已經採茶製茶了。這麼早的春茶,而且昨天剛製好,這麼新鮮的春茶,一定好喝。

「這是什麼茶種，這麼早就採春茶。」我知道一定是茶種不一樣。

「這是四季春，算是早生種，種不多，調節產期之用。」

「四季春有什麼特色？」

「四季春耐寒，所以生長迅速，清明前可採一次，清明後，比青心烏龍稍晚一點，又可採一次，春茶採二次，冬茶也可採二次。現在茶農喜歡種青心烏龍，品質當然很好，但是產期集中，人力的調配會產生困難，少量種一些四季春，可以調節產期。」

「這是勤勞的農家，希望每個月都有事做。」

相傳四季春是從木柵誕生發源的。四季春，俗稱四季仔，在木柵則稱做「輝仔種」，是因為在茶農大頭輝發現的茶園發現的早芽種，別的茶種尚未萌芽，它已可採收。從木柵發源之後傳播到台灣各地，頗受歡迎。四季春一年可採收四季，早春晚冬都能採收，生生不息，不畏寒冬、不休眠，故名「四季春」。

「除了產量和產期不同外，四季春和青心烏龍有何差異？」

「對茶農而言，當然是各有優勢，產期不同，在市場上也是一種優勢，在冬茶春茶之間，其他品種青黃不接之際，四季春是獨占鰲頭。」

「當然，在市場上是有一席之地。就茶道而言，四季春的特色在那裡？」

「我的四季春是包種茶的製法，南部是烏龍茶的製法，容易有野香，而包種

的製法是清香，與青心烏龍的差異不大，而青心烏龍是水好、水甜、順口。當然就比賽評審的觀點而言，還是青心烏龍優勢，所以，大家還是種青心烏龍為主。

新鮮的茶好喝，香氣在空氣中是會退去的。能喝到剛製好的新鮮好茶，算是一大福氣。茶農李福來，年輕時曾經外出做過時裝師傅，二十六歲回到山上，專心種茶製茶。

二〇〇六年的冬片茶

那天在夜市，遇到王文益夫婦，要不是他主動叫我，我是完全不認識他了，要不是站在他身邊的太太，我還認得，否則真想不起他是誰了。

只不過是一年多不見而已，他的體型臉型完全改變了，怎會有這麼大的變化，一定有問題，但是看到他在冬天穿那麼少的衣服，又不怕冷，身體又好像很好。

「有好茶。」王文益一見面就說：「來泡好茶。」

利用春節農閒的時候，我到黃橘皮寮拜訪王文益，一探究竟。

「這是冬片，很香的冬片茶。」四十八年次的王文益開心地說。

「香氣很特別，水很甜、很甘，是好茶。」我說。

「冬片不是每年都有的。」

所謂冬片茶是冬茶採收後，氣候適宜，茶樹生長良好，又加採了一次冬茶，

一般都稱為冬片仔。大概是在冬至前後採摘。

「這泡茶這麼好喝，主要是因為新開闢的茶園，九十一年新種的茶樹，正是品質最佳的時候，而且採茶的時候，天氣乾燥，晴天，製程過程很順，走水快，全程只有十一個小時就完成了。」

愛茶的人都愛喝冬片茶，難得喝到這麼好的冬茶。

「最近怎麼變瘦了，而且瘦這麼多，那天我是認不出來的，如果不是看到您太太，我真想不起，您就是王文益。」雖然喝到了好茶，心中的疑惑還是沒有解決。

「我的牙齒都拔光了。」

「怎麼年紀輕輕的，牙齒就壞掉。」

「我因為咳嗽而戒煙，戒煙後，牙齒全壞了，現在裝了假牙。」

牙齒沒有經過煙薰，戒煙會壞了牙齒，我還是第一次聽到。不過牙齒拔光，臉會變形，無法吃東西，人會變瘦，是有跡可尋的。

「現在種多少茶？」

「春茶可以製造一六○○斤。茶園都在更新了。」

「您也是從小就種茶嗎？」

「我是當兵後才開始種茶，大概是民國七十一年，正是包種茶的黃金時代，以前我是修汽車、修機車的黑手，當時看到茶葉這一行很不錯，獲益良好，所以回來種茶。」

「製茶技術是跟誰學的？」

「跟我的舅舅蕭順學的，我製茶的高峰期是在民國七十二年至八十年間，參加比賽，頻頻得獎，得過頭等獎。許多顧客都是聞香而來。我曾經遇到一位客人，開車經過我的製茶廠，聞香下車買茶，回去後又介紹同事，一人一斤二斤，聯合起來買茶，又介紹他台南的故鄉親友，那一年，這位客人經手，跟我買了六百斤茶。」

茶農王文益，除了種茶外，喜歡園藝，居家庭園整理得相當不錯，環境整潔，菜園也規劃得很整齊，是個標準的農戶。

品嚐台茶十四號

我們在九號公路三十公里處，水底寮的茶農顏文義家喝茶。

「這是文山清茶。」年愈七十的老茶農忙著泡茶。

「很清香的包種茶，是青心烏龍種嗎？」

「不，這是台茶十四號。」

「我們倒是很少喝到台茶十四號，台茶十二、台茶十三常見。」

「台茶十四號很適合做成包種茶，很少人種，這附近只有我種。」

「這是今年的冬茶嗎？」

「這是大雪日當天採的茶，而且是午時茶，在下午三點前萎凋，所以才有杯底香。」

「這是桂花香。」

「這是台茶十四號特有的香氣。喝起來湯濃水厚。很多茶農不懂，不認識台茶十四號，所以少有人種。」

「和青心烏龍種比較起來，差別在那裡？」

「青心烏龍當然也是好的品種，大家早就接受了，各有特色，青心烏龍容易有茉莉花香，而台茶十四號是桂花香，回甘較快。」顏文義接著又說：「我是勇於嘗試的人，所以，我喜歡種新品種，開發新的產品。」

「很難得，我們品嚐了台茶十四號，大雪日採的午時茶，有著濃濃的杯底香，香氣穿透力強，有如冬天冒出的新芽，穿氣力強。

中性的茶

顏文義喜歡研究中國傳統的陰陽學，而且應用在製茶上，喜歡遵照節氣來行事。

「今天泡的茶，是什麼時候採的茶？」

「這是冬至當天採的茶。」

「這泡茶很特殊，不是單一的茶種！」

「茶樹在冬至以後，開始要休眠了，因此，所有的芽，都要採盡。春天到了，重新發芽，有利春茶的採收。」

「您好像種了六種不同的茶種。」

「這泡茶，我是將台茶十四、台茶十五、台茶十六三種茶，做併堆處理，因為量不多，合併處理，可以產生不同的結果。」

「這泡茶，有什麼特色？」

「這是中性的茶，併堆處理，是要取長補短，台茶十五號，野味重，容易有苦味，台茶十六號纖維較粗，入口粗澀，合併處理，加上特殊的製造手法和對策，產生中性的結果，不苦不澀。」

「冬至當天天氣晴朗，才能做出好茶。」

「通常遇上雨天，我們是不採茶的。」

顏文義帶我們參觀他的茶園，茶園面積雖然不大，但是每一棵茶樹都是非常茂盛，生長良好，他說他都是施用有機質的肥料，茶樹的生長才會這麼好。

優良的包種茶

我住在山上這些年，很少有鄉民主動造訪隱廬，除了在選舉的時候。

「教授，來呷茶」黃茂林是少數造訪過隱廬的鄉民，所以在一週內我馬上回訪。

黃茂林拿出一罐比賽得獎的茶葉，準備請我喝茶。

「您確定要開封嗎？得獎的比賽茶，可以賣好價錢。」

「我太太說這罐已經敬過神明，謝過天了，要打開來喝。」

「您今年參加比賽，得到優良獎。」

「今年得到的是小獎，我經常得獎，得過好幾次的頭等獎，現在我種不多，大概只有一分多地。」

我喝了一口得到優良獎的包種茶，感覺很舒暢。

「您自認為您做的茶，特色在那裡？」

「清香就是我的特色。」

「喝起來的確是清香，這麼清香的茶，只能得到優良獎，而無法得到更大的獎，您覺得，問題出在那裡？」

「清香沒有問題，但是喉韻稍遜色，問題就是出在當時太累了，判斷不準，否則可以做得更好。」

現在黃茂林只種一分地的茶，太太開理髮店，自己經營小吃，一家人都努力工作著。

「您是什麼時候開始種茶？」

「我是三十七歲才回來種茶。」三十七年次的黃茂林說。

「三十七歲以前，都做那些工作？」

「我十五歲就到台北工作，主要是做裝潢的工作。」

「為什麼會想回來種茶？」

「主要是父母年紀大了，我應該回來協助農事，而且那時，民國七十三年，正是茶價最好的時候，坪林的包種茶，正是處於高峰狀況，前景一片看好。加上那個時候，台北不景氣，裝潢業務不佳，我又被倒帳了數十萬，因此決定返鄉種茶。」

「從都市回來，能適應茶農的生活嗎？」

「我從小就幫忙製茶，小時候是古法手工製茶，小時候就跟父親一起製茶。當然現在進步了，工具改變很多。我以前種很多茶，一次採茶要請十幾個工人，要做六、七百斤的茶。現在因為做生意，只做百來斤。

「您好像是樂在其中。」

「我認為種茶不要種太多，茶可以做得更好，不會太累，做出來的茶，受人歡迎，那是很有成就感的。我的客人，只喝我的茶，不管是在那個茶行買茶，都喝不習慣，最後還是跟我買茶，我最久的客戶，已經和我來往三十幾年了。製茶雖苦，但是在滿室生香，整屋子都是茶香的時候，覺得很舒服，掛在製茶間的衣服，穿出去，人家都可以聞到茶香。製茶的樂趣就是在這裡。」

少量種茶，精緻製茶，就是黃茂林的理念。

老茶農的新茶

坪林的年節拜拜，很有人情味，在吃拜拜的場合，我認識了年愈八十的陳添丁老先生，他喝酒後十分健談。

「教授，來喝茶！」沒想到一年不見，老先生還記得我。

「這是您親手做的茶。不錯，很香。」

「這是冬茶，新栽的茶樹，才有這麼好的品質。」

「新種的茶樹嗎？種了幾年，這裡是水源保護區，翻耕不是很麻煩嗎？」

「樹齡只有三年，產量不多，老茶樹的品質會逐年降低，所以必須翻耕，樹齡三年至十年內，是最佳狀況。我是透過合法申請，核准後才翻耕。三年前，我種了數萬棵青心烏龍。」民國十九年出生的陳添丁如是說。

「您年紀這麼大了，快八十了吧！種這麼多茶樹，體力還能負荷嗎？孩子願意做茶嗎？」

「孩子各有各的工作，假日回來幫忙，晚上回去後，還是老的要自己來，體力是一年不如一年，現在我只做一點點，大部分茶園租給人家。」

我想，這是老茶農共同的命運。

「您這一輩子，有沒有出去上班，或是做過其他的工作。」

「都是做農，種茶、種地瓜、種菜，山上就是如此。」

「製茶的技術也是祖傳的嗎？」

「我們的上一代也是種茶，從小就會。但是過去製茶和現在不一樣，主要是自己研究。」

「過去的製茶和現在的製茶技術差別在那裡？」

「過去比較隨便，草率，現在競爭劇烈，必須用心製茶。過去做出來的茶——水紅，現在要求清香、蜜綠。泡出來的茶葉還是綠色的。」

「除了和令尊學習之外，有拜過師嗎？」

「我父親那一代，製出來的茶，茶湯是紅色的。就是發酵過度。後來我和粗窟村的周木生學習製茶。最重要是，自己要細心研究。所以我參加比賽，經常得獎，樓上獎狀、獎牌、匾額很多。」

「有沒有什麼特別的心得，或是樂趣？」

「耕田會有什麼樂趣，只不過是為了生活，為了一口飯。做出來的茶，能賣

好價錢，大家搶著要，就會很快樂。」

曾經擔任了農會好幾屆理事的陳添丁，從沒離開過山上。

「您都是做什麼休閒？」

「年輕的時候，是捕魚捉蝦、種花養蘭，說是休閒也是副業，我曾經在山中採到二芽野生蘭，賣了十幾萬。」

靠山吃山，山中有無盡的寶藏。享之不盡，用之不竭。

品嚐龍泉包種

在書法大師，也是資深茶人甘興德老師那裡，也可以喝到不一樣的好茶。甘老師曾經擔任桃園茶藝學會的會長。熱心推廣茶藝活動。

「這是我們龍潭的茶，一般叫龍泉茶，龍泉包種。」

仔細觀察茶葉的外觀，雖是條狀，但是比文山包種緊實細小，條索相當緊密，應算是半球形茶了。

「您是熱愛鄉土的人，喜歡家鄉的茶。」

「這泡茶相當不錯，是我們桃園茶藝學會現任的會長，羅綢妹做的茶。她的茶比賽常常得獎。」

「很清香，有著濃郁的花香。」

我發現他桌旁有一個小型的烘茶器具。於是我問道：「您自己烘茶。現在你比較喜歡喝熟茶嗎？」

「隨著年齡的增長，會改變喝茶的習慣。年輕時喜歡喝清茶，慢慢地，現在喜歡喝有一點熟的茶。

「烘焙過的茶，有不一樣的茶香。您烘到什麼程度。」

「我是用二段式烘焙法。焙火以四十度為主連續烘三小時，隔一天，讓茶稍微沉澱一下，再烘二個小時。烘茶的技術很深，必須做紀錄，才能找到最佳點。」

「烘焙後的效果，最顯著的地方在那裡？」

「如果是帶澀或是草菁味濃的，透過烘焙可以克服改善。通常經烘焙過的茶，降低刺激性，好入口，有厚實滿足感。」

我喜歡來甘老師這裡喝茶，主要也是很欣賞他的茶具，很特殊有味。

戲弄茶菁

外面的風很大、很冷。在甘興德老師的茶室喝茶，卻很溫暖。

「這是很道地的凸芳茶，好喝。」

「這是龍潭的凸芳茶。」

「您們龍潭不僅有龍泉茶，還有這麼好喝的凸芳茶。」

「我們這裡茶農越來越少。龍潭應該是凸芳茶的發源地。新竹峨眉地區的人常來龍潭買茶菁，回去做成凸芳茶，他們已經打響了名號。」

有人說是膨風茶、椪風茶、東方美人，有人認為應叫凸芳茶。

至於凸芳茶的發源地，也是眾說紛紜。南港地區的人認為台茶是由北往南傳。凸芳茶亦是，南港是發源地。現在各地都出產凸芳茶，坪林有、南港也有、石碇也有，龍潭當然更不用談了。

「這是誰家製的茶呢？」

「這是現年七十三歲的余錫榮老先生製的茶。他有特殊的茶種——黃柑種。

這是過去外銷日本的綠茶所用的茶樹。口感不一樣,有厚實醇厚的感覺。」

書法大師甘興德老師又說:「余老先生也曾用凸芳茶的茶菁,用碧螺春的製法,也有相當不錯的口感。浮塵子吸過的確是會產生不一樣的效果。茶是可以再突破的。像南部的黑珍珠也是無意中發現的。優質的新產品,往往是嘗試中偶然得到的。」

水墨在文人畫家手中,可以盡情揮灑,茶農不妨也將茶菁拿來玩弄一翻,或許可以玩出新花樣、新產品、新的口味。

陽火烘茶

楊超銘是電腦高手，捨得投資、設備先進，請他協助列印幾張照片之際，又喝了好茶。

「這是熟香的好茶。」我喝了一口，知道這是熟茶。

「這種香，叫做焦糖香。」楊超銘說。

「這算是幾分熟的香。」

「應該算是五分熟，這是去年的春茶，用一百五十度烘了八個小時。」

「二十年前流行喝熟茶，現在不流行了。」

「烘茶很費工，也要技巧，所以，過去，清茶叫初製茶、或粗製茶，熟茶叫精製茶。」

「喝茶也是有流行趨勢，大概已經沒有用古法烘焙了吧！」

「現在雖然採用電器烘茶，也是有陽火陰火之分。」

「怎麼分呢？」

「這泡茶，就是用陽火烘焙的茶。所謂陽火，就是會引火燃燒的火，陽火烘出來的茶，有火碳味。陰火烘焙，不會引火燃燒，只是在脫水、消除水分。不同的火，烘出來的茶，口感當然不一樣。」

飲茶習慣，隨時在改變。過去要開設茶行，必須懂得烘茶的技術，配合客人的需要，客人要買幾分熟的茶，您就必須能烘出來。現代人喜歡喝清茶，茶行也不太會烘茶了，頂多把存放太久的茶，乾燥一下而已。

古法木炭烘焙法，恐怕也不再有人會去使用了，太辛苦，太不方便了，也沒有適當的場所，只有任其消失了。

台茶二〇九號的凸芳茶

大概有一年沒見面了，顏文義看到我，很高興地說：「想喝什麼茶？」

「我喜歡有特色的茶。」

「那就來泡今年的凸芳茶吧！」

顏文義先讓我賞茶，我發現他這批茶，芽尖特別白、特別長，顯得十分分顯，那真是白毛猴了。

「這批茶，今天就要上飛機，到日本去了，只留下一點點，自己品嚐，難得今天您來，讓我們一起來分享。」顏文義邊泡邊說。

「的確很有特色。」我聞到了茶香。

「這是今年小暑後第八天採製的茶，是台茶二〇九號的茶樹，這種茶樹只有我有。」

「這種茶樹有何特色？」

「做成包種茶，其味甚濃，製成凸芳茶，芽尖特白，茶湯濃，能生津回甘是其特色。」

「製造過程不一樣嗎？」

「當然不一樣，我是運用陰陽對氣法，正午採茶回來，熱風萎凋一個半小時，其次用烘焙機，三十五度，烘一個半小時後靜置，九個小時後殺青，揉捻乾燥而成。」

「的確是香濃、生津回甘。」

「很多老師特別喜歡我的茶，泡上一杯，帶上講堂，講課很舒服，因為我的茶能生津止渴。」

難得喝到了有特色的凸芳茶，能喝到有特色的茶，也是要靠幾分運氣。臨走，他又送我一顆冬瓜，夠我吃一個禮拜。

溫泡東方美人

下著細雨的午後，在高定石家中，喝到了一壺頂級的東方美人，讓我全身感覺溫暖起來。

高定石拿起杯蓋，讓我聞聞看，我近鼻吸了一口氣，驚喜地說道：「十分高揚的肉桂香。香氣十足，這是那一種茶樹製造出來的。」我問。

「這是青心烏龍種和大慢種，混合製造出來的。」高定石說。

「用低溫泡，何以用低溫泡茶呢？」

「是的，開水降溫到四十五度左右，沖泡一分半鐘。低溫泡，才能保存這麼豐富的香氣。這泡茶，茶葉採的是嫩芽，高溫沖泡，會傷害組織，嫩芽熟透，自然維生素會流失掉。低溫泡，自然的元素沒有流失，保有自然的香氣滋味。」

「何以東方美人的茶湯這麼淡，晶瑩剔透？」

「這是發酵焙火這個工序，拿捏得好，才有這種境界，一般的東方美人，茶湯很紅。」

高定石接著說：「這泡茶，保存了三年。」

「保存三年的茶，還這麼香，十分難得，這是高揚的香。」

「東方美人是越陳越香，跟威士忌一樣。茶湯淡，該有的層次都有，內涵相當豐富，喝這種茶，容易讓心情沉澱，得到靜定，進入冥想的境界。」

「您一定有很多東方美人的老茶？」

「古厝倒下後，在裡面找到一些我父親留下的老茶。」

高定石帶我參觀倒下的石屋古宅，屋頂沒了，牆壁還在。

的確越陳越香，難怪高定石把東美人當成寶。

第四篇

與老茶相遇

時代創造了老茶

我想幾乎沒有人故意把茶留下來。對茶行而言，茶當然是要賣的，賣不掉的，留存下來，變成老茶。

「您們算是老茶行，一定有老茶吧！什麼狀況下會留下大量的老茶。」想找老茶，必須往三代的茶行去找，才有可能找到真正的老茶。至少，五、六十年以上的老茶行，才有老茶。

「文山包種茶，在一九五〇年後，外銷東南亞、泰國、越南等地，頗受當地華僑喜愛，每年的外銷量很大。就在一九六四年，春茶採收後，已經備妥一公頓準備外銷越南。可是那一年，突然傳來越戰戰況吃緊的消息，定期船運幾乎停駛。戰況越來越激烈，越南貿易商也不敢再進口茶葉。所以，那一六〇〇斤的茶葉就留存下來。隔年以後，新茶又是不斷出產。一九六四年那一公頓的春茶，就一直在倉庫擺著。」

「那些茶存放了四十年，沒有受潮？」

「茶葉的儲存，不是長期存放就可以，每三、五年都得重新焙火，茶葉才能保持乾燥。經由長期的存放，茶葉本身會產生後發酵，在乾淨的環境來做後發酵，茶的刺激性會完全退化。」

「老茶與新茶，茶湯有何不同？」

「新茶陳化期短，茶湯水濃，新茶品有未經時間陳化的茶菁味道，茶色淡黃，入口澀感強烈。而老茶陳化期足，水性厚、茶質佳、色如棗紅，入口順滑，舌底鳴泉，茶色澄清鮮亮帶油光性。」

現在愛老茶，已經形成一批新人口。

老茶是無奈

「您在製茶方面，有許多創新的研發。您對老茶，有何看法，現在有一批人，喜歡喝老茶，說老茶可以養生，您認為有根據、有道理嗎？」

「您想想看，對茶農茶商而言，茶葉是要拿來換鈔票的，有那一個傻瓜故意把茶葉留下來不賣，當成老茶。所有的老茶都是剩茶，賣不掉，剩下來的茶。賣不出去的茶，就變成老茶。」利展豐說。

「您說的好像沒錯，事實上就是如此。」

「老茶是無奈，所有台灣的老茶，都是賣不出去的剩茶，那是茶農的無奈。」

「那麼，有人說老茶養生，您的看法如何？」

「唯有新鮮，才有健康，這是不二法門。」

利展豐接著又說：「茶是飲料，是要喝進肚子的，因此我對它的要求很高，在製茶的過程，要保持工作環境的乾淨，做到茶葉不落地，不受任何雜質的汙

染。老茶在保存的過程，是很難控制的，難保不受汙染。至於它的成分，是有待科學去驗證的。」

利展豐是從另一個角度來看老茶。

老茶雖然有很多人喜愛，但是值得探究的地方，還是很多，有待進一步以科技方法去檢驗分析。

完全醇化的老茶

在燒開水，等待泡茶的空檔，馮添發老先生將茶葉倒在茶托上，讓我先賞茶。

「這麼漂亮的茶葉，這是難得的老茶。」馮老先生，露出會心的微笑，由衷地讚美著。

只有行家才懂得欣賞茶葉。

「您看茶葉這麼結實，這就是俗稱的『鐵丁條』。在製造過程，如果行水不妥、萎凋不順，就無法這麼結實。而且這批茶葉幼嫩，要會採茶的人，才能採得這麼整齊漂亮。」

馮添發接著又指著茶葉，告訴我：「茶葉表面形成的白霧狀，這是年資夠才會形成的。三十年以上的老茶，保存妥當，才會形成，這不是發霉。」

「難得難得，很順口，無苦無澀，完全轉化了，如果不說，可能不知道這是茶泡好了。」

「難得難得，很順口，無苦無澀，完全轉化了，如果不說，可能不知道這是

茶。」我說。

「這是長時間，自然陳化，自然轉化而成的。而且必須是上等的好茶，才能轉化成功的。」

「這是幾年的老茶？」

「將近五十年的坪林包種茶。」

「像您對老茶這麼內行，您一喝老茶，能正確地判斷出它的年限嗎？」

「大概只能知道它是不是夠老，大概有多少年，但是不可能正確說出它的年限，我們不是神仙，但是，這是自己的茶，當然就很清楚了。我這間茶工廠是六十九年蓋的，街上茶行是五十九年建的，老家是在老街廟前。這批茶是五十九年從老街搬到店裡的，保存在樓上，只有二袋，大約百斤。自己保存的老茶，年代是很清楚的。單單搬過來就有四十年了，在老地方也保存了五、六年。」

「這麼醇的老茶，不容易取得。」

「現在的茶，保存下來，恐怕也不會這麼好。過去的製茶，完全手工、手採、用手浪菁、用腳揉。而且四、五十年前的茶園，都是用鋤頭除草，沒有使用除草劑，沒有農藥，完全是大自然培育出來的。」

能喝到來源這麼清楚，這麼優質的老茶，是真福氣。

「這二袋茶，留著自己喝，經營了一輩子的茶業，就是這批茶最好喝。」

「老茶還有不同的喝法嗎？」

「我也種了很多佛手，佛手切片曬乾來泡開水，與老茶混合喝，可以消水氣，消腹脹。」

「這是養生的喝法，也有人加醋喝。」

老茶可以養生，有此一說。

似茶非茶

我看到騰廣兄從陶甕中，取出一包茶葉，我心想，鐵定是老茶無疑。

「您現在都喝老茶？」

「老茶是留待與好友對飲，鐘教授來了，當然要泡上等的老茶。」

「這是什麼時候的老茶？」

「一九七一年（民國六十年）快四十年的老茶了。」騰廣兄邊說邊燒開水，準備泡茶。他接著說道：「民國六十年，是很有代表性的一年，那一年坪林橋通車，北宜公路全線雙向通車，從那一年開始，給坪林帶來了十五年的風光。」

「相當順口的好茶。」我品啜了一口熱呼呼的老茶。

「這是道道地地的民國六十年的坪林包種茶，留存至今，我愛這一年的茶，因為這一年改變了坪林，是特別有能量的茶。」

「老茶與新鮮的清茶，是有截然不同的口味。」

第四篇　與老茶相遇

「老茶的香，已經不是茶香了，老茶的味，已經不是茶味了。我是在享受它的「醇」，很舒適的口感。老茶是似茶非茶，已經沒有茶的感覺了。」

「您為什麼愛喝老茶？」

「我喝老茶是在放空自己、紓解壓力，完全放鬆。跟鐘教授喝茶，完全沒有壓力，腦中沒有算計，整個人攤在這裡，與好友對飲最好。」

我明白了，老茶似茶非茶，是茶也。

老茶是藥

美山佛祖寺的慈證法師愛喝茶，尤愛老茶。

「我身體不好，曾經胃出血，胃潰瘍三次，但是喝老茶可以適應。」民國二十四年出生的慈證法師如是說。

慈證法師接著說：「我喝茶，是跟師父學的，我十二歲就皈依的師父，北投法雨寺的妙湛法師，現在已經九十幾歲了。」

「老師父愛喝茶，有教您泡茶品茶嗎？」

「老師父是把茶當藥。從不吃藥，就是喝茶。他的胃割掉了，脾臟割掉了，膽也割掉了，還是喝茶。住院治病，只好遵照醫師指示吃藥，出院回家，就把藥丟掉，繼續喝茶。」

「他一定是體驗到喝茶的好處。」

「他是按照身體的狀況來喝不同的茶。他把茶當成是藥，拿來治病用的。比

方說，便秘要喝清茶。老茶要看年代，四十年以上的老茶有仙草味，可以調整百病。感冒時，喝老茶加鹽，咳嗽時，喝老茶加柑桔，加黑糖。老師父是一輩子喝茶，不愛吃藥。」

妙湛老法師和慈證法師，都是親身體驗老茶具有養生效果的。但茶畢竟是飲料，也不要過於神化。

當茶遇上了醋

愛茶的人，都是喜歡原汁原味的茶香。加味茶似乎很難被愛品茗的茶人接受。我內人的好朋友，坪林茶莊的林素華卻開發了一項新的養生產品，就是在老茶中加醋來喝。

「將宜蘭養生果醋加入四十年的老茶，產生互補作用，醋酸與茶之苦澀產生中和作用，有了新的口感。」林素華說。

「一定要老茶嗎？新茶不行嗎？」

「果醋加入一般的文山包種茶，會搶去茶味，但加入老茶則相得益彰，老茶不再苦澀，果醋不再偏酸，兩者合一，口感更豐富，對身體更好。」

「兩者比例如何？」

「果醋一，老茶六之比例。以一比六自行調配即可。」

「妳是怎麼發現這種喝法？」

「這是我們一位老顧客教我的。這位老顧客，意外地將老茶加果醋之後發現口感不錯，便愛上了，因此常常喝，身體狀況改善不少，這是無心插柳。我們聽了老顧客的說法，便加以嘗試，果然不錯，於是介紹給消費者，竟然也創造了嶄新的商機。」

老茶養生，果醋也是養生食品，兩者加在一起，有加分的效果，成為具有養生概念的新的茶飲。

無心插柳，或是大膽嘗試，都會有新發現。

醃製老茶

幾乎所有的茶農，都有一些剩茶，留下來變成老茶。

「我家保存最久的茶，已經有三十幾年了，從六十二年保存至今，量很少。」陳樹根也不例外，他也有老茶。

「您對老茶有研究嗎？」陳樹根一向有研究精神。

「很少看到有關老茶的研究資料，主要是量少，無法提供作為實驗研究分析之用，茶在年代久遠經轉化後，品質有了改變，不同的儲存年分，品質有何差異，缺乏分析數據。民間流傳老茶有解毒作用。」

「您常喝老茶嗎？」

「我喝老茶都是直接用煮的，年代久遠，已經完全氧化，煮起來無苦無澀，好喝，一般的茶是不能用煮的。」

陳樹根接著說：「我曾經有一甕醃製老茶，拿出來泡給朋友喝，很特殊，結

果被坪林一位年輕人，全部買走了。」

「我從來沒聽過醃製老茶，這是怎麼一回事？」

「我小時候聽過，醃製老茶，可治水腫、腳氣，所以，在十八歲那年，我就醃製了二斤茶，就是用青心烏龍，加上鹽巴，封存在玻璃罐中，直到八十四年才拿出來烘乾，形成很特殊的風味。」

「能吃嗎？這樣的茶能喝嗎？」

「第一泡先把鹽分沖掉，第二泡開始喝，很好喝，不會很鹹。本來不賣，但是經不起朋友一再要求，現在有點後悔了。」

「它的療效，可靠嗎？」

「不知道，傳說如此，但是喝起來的確有不同風味。」

沒有親自品嚐到醃製老茶的特殊風味，的確很可惜。

分家後的茶

坪林已經下了一個多月的雨了，從年前到年後，細雨不停，又冷又濕，很少出門。今天算是難得的好天氣，陽光露臉了，正是踏青出遊的好時機。

曼音、時清上山午餐後，一起到金瓜寮的茶園步道散步，順道拜訪坪林生態學會理事長陳世義先生。

「我們來品嚐老茶。」陳世義忙著燒開水。

「喝老茶會習慣嗎？」陳太太開始沏茶了。

「最近喝了很多老茶。很奇怪，最近四處喝茶，好友都拿出珍藏老茶請我喝，現在好像流行喝老茶。」我說。

「很好喝，剛剛覺得喉嚨有點乾，有點咳，喝了茶，好像舒服多了。」曼音邊品嚐邊說。

「老茶有潤喉作用。這泡老茶，保存多久。」

「這是三十多年的老包種茶。」鄭太太說。

「有沒有可靠的紀錄。最好每袋茶，都能標上生產的年份，否則，憑著記憶，只能說個大概的數字。」

「這袋茶是很清楚的，這是民國六十年，一九七一年的茶，那年，家裡出了事情，兄弟分配財產後，各自獨立生產的茶。」

「這袋茶的確保存很好，喉韻佳，回甘生津，喝起來很舒服。」

陳世義夫婦除了愛茶之外，也喜歡搜藏奇木。時清也喜歡高級木材，除了品嚐老茶之外，又欣賞了他的奇木茶桌，兩人嗜好相同，聊起來相當投機。

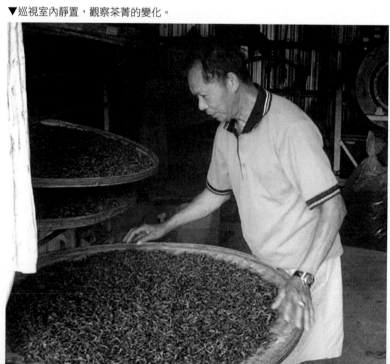

▼巡視室內靜置，觀察茶菁的變化。

老茶的另類養生喝法

坪林的老茶人馮添發先生，擁有最多的老茶。他有足夠的空間保存，雖然庫存茶很多，還是每年買進新茶。

每次拜訪馮老先生，都可以喝到很好的老茶。

這次過年去跟他拜年，聽他提到一種老茶的特殊喝法，他說將老茶加鹽巴，有降血脂、降血壓的功能，大概是在他中風以後，有人告訴他的。是否有效，大家可以實驗看看，反正沒什麼害處，而且自己量血壓，很容易就可以知道。諸位實驗看看，結果如何，打電話告訴我。

後來，我又聽茶改場文山分場蔡右任場長提到，多年前，他到六龜去看野生茶樹，差點中暑，渾身不舒服。當地的老茶農，泡了一碗「老山茶」給他喝，喝起來又苦又鹹，不好喝，但是喝了半小時後，就舒服多了，全身感到清爽，原本感覺汗出不來，全被逼出來了。他問茶農：「這是什麼湯？」

「這是老山茶加鹽巴。」茶農說。

聽了蔡場長的故事，似乎可以印證馮添發的說法，原來這是民間流傳的喝法。

老茶當藥，似乎是民間的看法。

至於老茶，是否真的具有養生功效，它的內含物是否產生變化，與新鮮的茶，有何區別，不知是否能透過科技的方法，加以分析研究，找到確實的證據，否則，老茶養生的說法，恐怕只能流於流傳罷了。

希望有人從這方面下手去研究。

老茶是意外的收獲

茶農做茶，當然是要拿來換鈔票，做為養家活口之用。有茶不賣，故意留下來當老茶，除非是傻瓜，否則，有誰會做這種事。

對於茶農茶商而言，的確是如此，恨不得把所有的茶賣光。

可是，當老茶抬頭以後，情況就不一樣了。現在有人故意存茶，想製造老茶。

台灣老茶形成的原因，不外乎有三種情況：

第一種是賣不掉的茶，這是一種無奈。當年經營台茶出口的茶商，出口量很大，每年要大量搜購，以應付外銷之需，只要突然減少訂貨量，馬上會留下大量的庫存茶，相當苦惱，只要有空間存放，時來運轉，遇上了老茶抬頭的機會，又可撈上一筆，算是意外的收獲。

第二種情況是忘掉的茶，在茶農之家，很有可能發生，新茶不斷地生產，茶農不善於空間堆置，一袋一袋地存放，不小心被壓在底下的那幾袋，永無翻身之

日，不知不覺被壓了好幾年，也變成老茶了。清理倉庫，偶然發現，也算是意外的收獲。這種清況產生的老茶，量不可能太大。

第三種情況，對老茶偏愛，有心特別存放，每年留下一點，讓它變成老茶。捨不得喝的茶，或是有紀念性的茶，都是第三類，故意留下，故意保存的茶。這種老茶的量更少了，都是留著自己喝，不可能拿出來流通。在市面上買老茶，大概都是買當年賣不掉的茶，讓茶農茶商感到無奈的茶。因為時來運轉而抬高了身價。

煮茶

當我拜訪畫家陳正治，看到他的茶具，就知道他是個愛茶的人，很自然地想跟他聊茶。

「我喝茶是跟我四哥學的，他有聊不完的茶經。」

陳正治開始準備泡茶。「想喝什麼茶？」

「最近我都喝老茶。」我知道陳正治是個行家，在普通人家是喝不到老茶的。我故意提老茶，來試試看。

「那麼，我們就來喝老茶吧！最近三年來，我都是喝陳年普洱老茶。」

陳正治邊說邊抱著一甕老茶出來，讓我聞看看。

「普洱老茶，不能密封，否則不能呼吸，反而容易壞掉。」他把紅布打開，真的沒有密封，只是用布蓋著而已。

「這是幾年的老茶。」

「這甕茶，已經有三十年了。」他邊說邊抓一把茶葉，放到大茶壺中去燒。

「您直接拿茶葉下去煮。」

「是的，這種老普洱，必須用煮的，光是沖泡，沖不出味道。」

「我曾經遇到喜愛喝陳年普洱茶的人，他們是用小壺沖泡了五、六泡之後，再拿去煮，煮出來的茶，仍然很好喝。」

「會好喝，是因為用煮的，用煮的，才能把精華煮出來。」

「您覺得陳年普洱茶，用煮的，和用沖泡的，喝起來有何不同？」

「陳年普洱茶是很耐煮的，我的煮茶，就像煉中藥一樣，不是把水煮開就好，水煮開後，繼續用小火慢燉，就像在煮中藥一樣。」

陳正治接著又說：「煮出來的茶，才能入味，其味渾厚，有藥味。」

「很多人把老茶當藥用。」

「老茶養生，老普洱會竄氣，喝了會打嗝，冬天喝了，會感覺溫暖。」

「您說老茶養生，您有沒有親身的體會。」

「利尿，這是大家都知道的，腸胃敏感的人，喝普洱可以適應。茶能通氣，常常喝氣色會變好，我嫂嫂就體驗到，喝老茶比較不會掉頭髮，速度減緩。」

「您這種煮茶法，只煮一鍋嗎？」

「可以煮二次。而且陳年老茶，可以放二天。夏天放冰箱，小孩喜歡加蜂蜜，這是年輕人的喝法。」

「這種煮茶法，在工作中，很方便，煮一大壺，隨時可以喝，省時方便，不妨礙工作。」我說。

我接著又問：「您不喝台灣的茶嗎？」

「我以前是喝高山茶。我是跟隨我四哥喝茶，他喝什麼茶，我就跟著喝。我不喝咖啡、不喝酒，只能喝茶。我四哥搜藏很多普洱茶，在早期，很便宜的時候，就開始搜藏，因為他懂，他有眼光。我喝的茶，都是他的。」

接著他又說：「他還有一種『龍珠茶』，是蟲吃茶，拉出來的屎，收集起來，當茶泡來喝，很有茶味，很特殊。」

我聽過，但是沒喝過，那是蟲屎茶，取個龍珠茶，太美了。

滿屋子黑金

茶葉達人馮添發，長期住在山中，深居簡出，平日的休閒活動，就是玩自然藝術，自己到溪邊撿石頭，家中擺了許多他撿回來的奇岩怪石，或是奇木等等，如發現其中有形有象，則樂不可支。

這次拜訪馮老先生，本是想欣賞他的奇木奇石，不意一進門，他就開口說道：「今天來品嚐絕品老包種茶。」

他的老茶庫存很多，今日特別強調，必有其緣故。

馮老先生開始燒開水了。

接著，他又說：「這一批老茶，太棒了，當年就是極品包種茶保存下來，才有這種滋味。」

「這批茶保存多久了？」

「超過四十年以上，這是在老店清理出來的，存量不多，留著自己喝，不能

賣。」

「好茶捨不得賣，賣出去就沒得喝了！」

「我們流通到市面的茶，至少要有上千斤，否則，賣出去的茶，顧客喜歡，而我們無法繼續供應，會失去顧客。所以，這批茶存量不多，留著自己享用。」

我們開始品茶。

「這麼甘醇的老茶，一定是相當高檔的清茶，保存下來，慢慢陳化，才有這種效果。」

「很棒，喝起來有仙草味。」我說。

「這是極品的坪林老茶，其他的年份沒有這種口味。」

「有人說老茶當藥用，有道理嗎？」

「老茶之所以有益養生，主要是茶葉在經長時間的後發酵，茶葉內所含的水分和一般新茶完全不同。老茶具有抑制肝臟膽固醇合成之效果，並可有效降低血漿中的膽固醇，三酸甘油脂及游離脂肪酸，增加糞便中的膽固醇排出量，同時還能抑制低密度脂蛋白氧化等功能。近年來養生老茶備受喜愛的原因在此，特別是對當代人的身體狀況特別有益。」

我喝了這泡老茶，感覺相當溫暖。

「老茶能保存這麼好，相當不容易。」

「茶是藉由空氣中之適量水分，來做後發酵的工序，達到越陳越香之效果，所以養生老茶的香氣，是茶品本身所含的芳香物質，歷經陳化時間之長短，倉儲環境之好壞，再經沸水沖泡而散發出自然氣味。老茶陳化期足，水性厚、茶質佳、苦澀味已淡化，自然順口好入喉。」

「這泡茶的確是上品好茶。」

「老茶重在保存，一旦失誤就全報廢了。」

「現在台灣恐怕是您擁有最多的台灣老茶了。」

「當年台灣茶葉最興旺的時候，每年要賣三十幾萬噸的茶葉到泰國，有一年突然縮掉了，二十幾萬噸的茶葉，留下來變成老茶了。」

「只要有地方庫存，也不會損失的。」

「雖然那一年滯銷，但是我還是繼續買茶，為了照顧茶農，每年還是照樣搜購茶葉，所以，庫存越來越多了。」

「您真是大手筆。」

「賺的錢，都是投資在茶葉上。這些庫存，也是很大的資產，現在趕上老茶流行，這些茶葉就是黑金。」

的確是相當大的資產，二百坪的倉庫，二層樓，滿滿的都是茶葉。

他似乎有一種使命感，為了照顧茶農，他繼續買茶，否則茶農的生計就難以維持了。

在坪林地區，馮老先生的風評，一向都非常好。他很鼓勵年輕人，如果茶葉做得好，他會以好價格來收買，不會故意殺低價格。

「很多茶商，為了殺低價格，故意東嫌西嫌，這樣會擾亂茶農的心思，讓他們拿不定主意，不知好茶的定義在那裡？我從不如此，好就是好，特別是年輕人，往往沒信心，一旦東嫌西嫌，不講真話，會亂了步驟。如果是年輕人，缺點我也會告訴他，告訴他如何調整技術，如果做得好，我們要肯定他，同時要他照此方法做茶，符合我的需要。」

馮老先生擁有那麼多老茶，除了時勢造成外，還有個重要原因，那就是他是一個相當愛茶的人，有人說他得了茶癌，看到好茶就想買，有時人家不賣，還求人家賣給他，他就是那麼愛茶的人，看到好茶就愛不釋手。

茶的確是相當迷人，雖然他擁有滿屋子，數萬斤的茶，他還是在買茶，不覺得累，不嫌多，茶永遠是他的最愛。

捨不得喝的茶

認識快二十年的老茶友，李麒益先生，對藝術的鑑賞有獨到的心得。品茶、玩壺、賞鳥，十分深入，每次與他對話，均有收獲，多年不見，近日突然想起老朋友，特別下山，驅車前往拜訪。

「您最近喝普洱茶？」

我發現，屋內隨意放了好幾疊的普洱茶餅，有的用竹葉包著，有的用網掛著。

「我四十歲就喝普洱茶了。」民國二十四年出生的李麒益說。

過去，我跟他一起喝茶時，只見他喝台灣高山茶，凍頂烏龍茶。以前，我不知道他也喜歡喝普洱茶。

「我自己保存的普洱茶，在我手上就超過三十年了。」

「普洱茶是越老越好。」

「是啊！我會喝普洱茶，是因為我愛上老茶。」

「以前，我不知道您喜歡老茶。」

「有一次，我和任先生到木柵茶農家去買鐵觀音，喝了一泡老茶，回甘數小時，茶農說是他父親留下來的茶，正確年代，已經不清楚了，我全部買下來，只有六斤。」

「有什麼特色。」

「有仙草味。我喝掉一斤，其他捨不得喝，全留到現在，等我八十歲的時候，再拿出來喝。」

「您手上最老的茶，有幾年？」

「朋友送我半餅普洱茶，說是五十年，我也是捨不得喝，的確好喝，喝掉就沒了。」

「老茶的年份，實在很難考據。」

「台灣很多老茶，都是從倉庫中發現，找出來的，擺久、擺忘了，過去少有人故意保存茶，老茶都是一些意外的發現，正確年代不可考，但是，老不老，可以喝得出來。」

「您有存茶的習慣嗎？」

「我存下來的茶，都有標示年份，是我買時的年份，像普洱茶，製造的年份不清楚，茶商說幾年，並不可靠，自己存自己紀錄最可靠，我可以清楚知道，在

「我手上有幾年。」

「您是要做研究嗎？」

「喝到難得的好茶，總是會捨不得喝，想保留下來。」

「這樣，不是越留越多嗎？每年都會有好茶。」

「是啊！每年留一點，越留越多，但是留下來就是寶啊！」

「只有好茶，才值得保存。」

「只要遇到合意的好茶，我都是一次買很多，當然是喝不完。」

「您保存了哪些茶？」

「大陸茶只愛普洱茶，保存不少，也有幾罐大陸水仙，其餘的，都是台灣的茶，如鐵觀音、凍頂茶。」

愛茶的人，都會珍惜茶。

好茶得來不易。

捨不得喝的茶，變成老茶了。

與老茶相遇

「您已經捕捉到茶農的真，這份真，最寶貴。」茶人林憲能讀了我的茶書後，在電話中與我聊了半個小時，意猶未盡地說，我帶茶樣到您那裡泡茶。一見面，他還是迫不急待地，告訴我，他的心得。

「不管是茶農，或是茶人，都是擁有那份愛茶的真情。」

「這是一九四五年的老包種茶，我們來品看看。」我們開始泡茶了。

「我們聞到了濃濃的陳香，這是參香。這是八十年以上的老茶才有可能的香氣，回甘的過程很動人，層次相當豐富。」

「這是保存相當好的老包種，我們要用身體去感受。」

「茶是要比較的，尤其是老茶，透過比較，就可以區分不同茶性。」

「所以我今天帶了不同的茶樣。再來這一壺是一九六七年的茶，也是夠水準的老茶。」

「這一泡，喝起來很舒適、很甘甜，有仙草味。」

「再來這一泡，是一九八二年的茶，在二千年的時候，曾經焙火過一次，第二泡以後，滋味更好。」

「不錯，可能是焙過的關係，第二泡就醇多了，有梅酸的回甘味。」

「這一壺是一九八五年的茶，或許是本質不是很好，有點苦甘，不過，它已經回到廿年老茶的特性，有了梅甘味了。」

「這一壺，不是很老的茶，是二○○一年頭等獎的茶，本質好，雖不是很老，已經有了杏仁香。」

茶人就是這麼純，這麼真。這是我與茶人林憲能在隱廬的二人茶會。短短的一個難忘午後，我們品嚐了好幾種不同滋味的老茶。

難忘的百年老六安

在林憲能的「前後象」品茶，是一大享受。

雙眼平視過去，就是滿山的翠綠，北勢溪的河床清晰可見，潺潺水聲，訴說著古老的故事。

前後並呈的意象，賞古物、品古董茶，萬事萬象，從清淨的心境中，穿流而過。

「這是什麼時代的茶？」我品嚐了一口，驚訝地問。

「這是百年老六安。」林憲能說。

「我好像遇到了入定中的老僧，突然張開眼睛，看了我一眼，就在四目交接的時刻，我看到了無盡的寶藏。」「這是百年老六安，有確切的年代可考嗎？」

「根據我們收藏者展轉推究，應該是一九一○年之前的茶。」

「百年是一定有的，很強的藥味。很多人把老茶當藥，捨不得喝。」

「老茶的年齡是很難考據的。大略的年代，根據茶性是可以判斷的，正確的年齡，沒有紀錄。所以，現在我收藏的茶，都明確標示年代，自己收藏的茶，自己最清楚。」

「這種茶，很貴吧！」

「這是現在國內最老的茶，而且越喝越少，沒有量，沒有炒作，也沒有人願意賣，這是無價之茶。」

能喝到百年老六安，是一種福報，真有幸福的感覺。

我遇到了百年老六安，難忘的老六安，不是夢境，真真實實地被我遇上了，而且進入我的身體。

茶痴

茶行會擁有大量的老茶，往往是有原因的。故意把茶留下來當老茶，大概是絕無僅有。

「這些茶，等於是父親留給我的遺產。」經營銘芳茶莊的鐘銘鈺說：「現在我主打的就是老茶。」

「令尊留下這麼多老茶，是在什麼情況下造成的。」

「現在擁有老茶的茶行，都是過去大量外銷的年代，突然失去外銷訂單，或是大量減量造成的。可是我們家的老茶不一樣。」

鐘銘鈺接著說：「我們家的老茶，論年份以二十幾年的茶，存量最多，每個年份都有，四、五十年也有。我父親出生於民國十三年，在民國八十年，在無徵兆的情況下，突然以心肌梗塞去世，享年只有六十八歲。我父親算是一個愛茶成痴的人，雖然他開茶行，但是不太像生意人，他看到好茶，一定非買到手不可，

完全不是生意的眼光，比方說，年銷售量是一萬斤，他可以買到二萬斤，甚至三萬斤。因為他認為好茶得來不易，不是每年都有。

「因為他大量買進，所以存下許多茶，變成老茶。」鐘銘鈺接著說：「只有品質好的茶，才有保存的價值。我父親，他很內行，看到好茶就買，買回來的好茶，一袋一袋藏在他房間，有的擺在床下，日子久了也忘掉。存在他房間的茶，任何人不准去動它，當然，每袋茶的等級，他都會標記。」

「您想想看，大量外銷的茶，怎麼可能是好茶。」鐘銘鈺接著說：「只有品質好的茶，才有保存的價值。我父親，他很內行，看到好茶就買，買回來的好茶，一袋一袋藏在他房間，有的擺在床下，日子久了也忘掉。存在他房間的茶，任何人不准去動它，當然，每袋茶的等級，他都會標記。」

「那些茶不賣嗎？」

「當然是要賣，不過是看人而賣。財大氣粗的人，未必賣他，不懂裝懂的人，也未必賣他。有時與客人談得投機的時候，他會特別拿出來泡。雖然不是很懂，但是很認真探討的人，他也會拿出來跟他分享。沒有遇到知音，他寧可不賣。他不太像商人，他的好茶，只賣給知音的人。」

「令尊是因為愛茶而買茶，也因而留下很多茶。」

「所以，我說他是個茶痴，他知道茶是天地人的結合，變數很多，好茶得來不易，不是每年可得，經常可得，因此，遇到好茶，絕不放棄，非買不可。」

「當時，他買回來的茶，留下什麼標記。」

「都是好茶。茶和其他的商品不一樣，無法劃上等號，雖然都是好茶，卻都是不一樣的好茶，各有特色。在上品的好茶當中，還可再區分為上上品、上中品、上下品等，因此，他留下的茶，也賦給不同的名稱。比方說，獨我有、金不換、不老丹、萬年旨、頭目茶等，都是我父親獨創的品名。」

茶是個有趣的產品，要迷上它，必須懂它、了解它。

唯有懂茶的人，才會愛茶成痴，才知道好茶是個寶。

古董茶

每次到銘芳茶莊，都可以喝到很好的老茶。

「依您看，現在喝老茶的趨勢，是不是越來越好，人口越來越多呢？」

「目前，很多事情都出現復古的現象，腳踏車又開始流行了，摩托車漸沒落了。過去，老茶是拿來當藥。是中藥界人士喜歡使用。老茶一直有人在喝，現在有點增強趨勢。」

「是不是老人家比較喜歡喝老茶？」

「那倒不一定。現在有很多喝普洱茶的人，回流改喝本土老茶。年齡層並不固定，在我的客人當中，好像文化人居多，比方說，愛玩古董的人，或是玩玉石、玩雅石、愛集郵的人，這些文化人居多，並不是正式的統計，只是在我的客人當中，約略有這樣的感覺。」

「可能是老茶比較沈穩內斂，沒有刺激性，比較適合這些人。」

「現在人好古，以為越老越好。老茶也是要看質地，不是光看年代，年份只是必要的條件。不好的茶，存放五十年，也是不會變成好茶，只有好茶，留下來才會成為好的老茶。就像古董一樣，好東西才會變成古董，才會增值，不好的東西，放個百年還是無法增值。必須好茶，才值得保存。」

「很有道理，好茶才會變成古董茶。」

巧遇老五六

跟陳金好聊茶，是一種享受。

茶藝在陳金好手裡，巧妙地讓生活精緻化了。

「愛喝什麼茶？」陳金好問我。

「最近常與老茶相遇。」我說。

「那麼，我們來喝『老五六』好了！」

「『老五六』這麼好的名字，一定是妳們家獨門老茶。」

「沒錯，這是五十六年，產於南港山上的包種茶，留下這麼一小袋。」陳金好指著旁邊的木箱。

「這是有來歷的老茶。」

「在當時，這批茶算是相當高級的好茶，是要外銷到東南亞，專門賣給當時抽鴨片的人喝的。」

「好茶才值得保留。」

「從五十六年以來，從未再焙火過，一直是保有它的原貌，讓它自動自然發酵，自然變化，這是活的老茶。」

「能保有原味，保有原來面貌的老茶，真是難得一見。」

「自動慢慢轉化，就是需要時間，慢工出細活，好東西是急不得，速成的東西，怎能有好貨。」

「這批『老五六』，好就好在它的生命是自我完成的，沒有人為作假的，從未烘焙過，所以它是活的，不斷在轉化。」

「許多是用人為干擾，作假的。」

「保存的條件要很好，不受潮濕，不受紫外線干擾。」

「喝起來香醇，韻味無窮，入口即化，太順口了。」

「這是老茶的代表作。」

一杯老茶

在徐兆煜的工作室——奇岩陶坊喝茶，是一大享受，除了有好茶外，還可欣賞他的創作，有一種回歸自然的感覺。

「韻味十足，回甘強烈，那裡來的好茶。」我喝了一口，不自覺地讚嘆起來。

「這是用龍眼木炭焙的陳年烏龍，在我手上保存了十五年，從未焙火過。」

「它的來歷呢？」

「這是我哥哥送的，在主人手上已經保存五年了。拿到手之後，知道是好茶，捨不得喝，留到現在，只剩幾泡而已。」

「真的是口齒生津。」

「再好的茶、再老的茶，還是要喝，茶要喝了才是茶。」

「自然老化的茶才有韻味。」

「這個茶農很厲害，焙茶的技術高明，沒有把茶焙死，茶還是活的，所以會自然轉化，自然老化，就像一棵充滿生命力的老樹，樹齡雖高，卻有年輕的生命力，韻味很強，韻味的持續力也很強，所以能一直回甘。」

「這泡茶力道十足，茶湯甘而甜。」

「真的是甘醇渾厚，就像一個歷盡滄桑的老人，遇到了知音，把他一生的心路歷程，慢慢吐露出來。又像一個風韻猶存的少婦，展現無限的魅力。」徐兆煜讚嘆地說。

「老茶濃濃一杯，勝過千杯。」

「只有時間，才能醞釀出美感。」

「老茶您是主張如何泡法，如何喝法。」

「茶湯的顏色，紅紅的，像紅酒一般。」我看了茶海，才發現茶湯這麼美，喝了半天才發現。

「我是故意用黑色的杯子，先不讓你看顏色，以免因視覺影響味覺。」

「請人喝老茶，要慢，要留一點時間，留一點空間，讓他回甘。只有停留，等待才有美味。」

「何以用黑杯？」

「喝茶要用情感去喝，用黑色的杯子，看不出來茶湯的顏色，不知是何茶，

用嘴直接去感受，由視覺引起思考後，會有先入為主的觀念，思緒受到影響，本質的東西就不見了。」

「不要去想，真實的感受就對了。刻意去分辨就不準了。

「這是後發酵茶，茶葉綠帶紅，有彈性，茶葉泡了還是有彈性。」

「這泡茶大概有二十年了，您都是在什麼時候喝老茶。」

「通常是晚上喝老茶，懂茶的朋友來才泡老茶。」

「果然是一杯老茶。很有感情的一杯老茶。」

「老有老的美感，就像水紋、木紋，人們臉上的縐紋，都是時間醞釀出來的美感，年輕包容力小，見識窄，起伏大，年長時包容力大，見識廣、起伏小，老木頭很美，老茶也很美。」

浪漫午後，與藝術家對談，品嚐了一壺濃濃的老茶。

第五篇

茶海無邊

茶能生善

我們常聽說，喝茶會改變一個人。改變一個人的性質，改變人的氣質。從世俗的眼光來看，喝茶是一種習慣，以茶會友自然與以酒會友是不一樣的。茶會讓人靜下來，酒會讓人亢奮激動。

從茶道的觀點來看，不僅僅是單純的生活習慣的改變，而是澈底的，人本身品質的提升，靈性的淨化。

「我們一旦喝上高檔的陳年好茶，自然放鬆、放掉一切世俗的東西，進入高能量的頻道，就沒有世間的煩惱，越接近靈魂的境界，越是純真。」何會長如是說。

「那就進入聖人的境界了。」

「這種境界，只有愛、自由、和平。愛代表一切，無私無我，愛萬物，利益他人，這是上帝的品質。」

「這就是善的境界。」

「這個世界，陰陽同時存在，陰的力量就是否定的力量，否定的思維。否定的力量帶我們進入高能量，高等品質的境界，接觸的都是肯定，正向的力量不會吸收到否定的力量，進入頻率很微細的境界。所有的思維都是肯定的，都是利他的，所以說，茶能生善。」

能喝到一壺好茶，是很感動的，內心充滿感恩，好茶是天地人的結合。能喝到好茶，不容易，要感恩。尤其是老茶，比我們還老的老茶，經過多少人的細心呵護，保留至今，喝掉一壺就少一壺，除了感恩，還要惜福。

茶可醉人

「茶會讓人喝醉嗎？」

「醉有不同的醉法，茶是會醉人的。」

「我們聽說過醉茶，到底是好茶還是不好的茶。」

「喝茶喝到頭眼昏花，神智不清、不舒服，這就是醉茶。不好的茶，等級不好的茶，喝多了，會感到不舒服，刺激性強，未轉化的茶，容易醉。」

「那麼，喝好茶就不會醉了，不會不舒服了。」

「喝到好的老茶，陳年好茶，已經充分轉化，沒有刺激性，喝了會讓人進入一種醉的境界，我說茶不醉人，是指這種飄飄欲仙的境界。」

「陳年老茶才能達到這種境界。」

高等的意識層次，而有兩腋徐徐生風，有飄飄欲仙，快樂似神仙的感覺。這也是

「現在很多茶，農藥殘餘嚴重，喝多了當然不舒服，昏沉。」

「難怪說老茶養身。」

「五十年，百年以上，那個年代，完全沒有農藥，完全可以放心，好的茶是會讓靈性往上提升，不好的茶、有毒的茶是往下沈淪。只有讓靈魂往上提升，才會有飄飄欲仙，快樂似神仙的感覺。」

「真的是，茶不醉人。」

單純泡茶

很愛喝茶，愛喝不同的老茶，各地的茶，但是好茶，尤其是高檔的老茶，都是很貴的，動輒數萬，實在買不起。但是來這裡，都可以喝到很好的茶，在別處喝不到，珍貴的老茶。

「喝茶是有功德的，茶就是要給懂茶的人喝。」主人何在彬這麼說著，似乎是看透我內心的不安，不好意思常來喝茶。

「我喜歡來喝茶，不僅是可以喝到高檔的老茶，而且是要來享受這裡的氣氛。喝茶聊茶講道，不談人間是非。很舒服。」

「同樣的茶，不同的人泡，會產生不一樣的結果。」何太太說。

「有意念是泡不出好茶，泡茶時要安靜，讓自己空了，越是單純的人，越是能泡出好茶。」

「今天泡的是什麼時候的茶。」

「這是一九二〇年的普洱散茶。」

「每次都請我喝這麼珍貴的老茶。」

「把最好的留給自己，福報會消失。我的好茶都是用來結緣請客的，分享出去會得到更多，給出去的都是自己的財富。我都是無限供應，上天自然會再來。」

何在彬接著又說：「這種高檔的老茶，頻率很微細，散發的是左旋波，淨化人體的速度很快，迅速達無物質無欲望的境地，一放鬆就是清涼地，眼一閉十分鐘，好像睡了十小時，能量迅速得到補充。」

品茶的人是有福的，有大福報。

初遇大紅袍

到行家，一定可以喝到好茶。

「好茶都是在結緣的。」何會長說：「茶會在北京辦茶席，我們也是帶極品好茶去結緣的。」

「今天泡什麼茶？」

「要泡大紅袍。」

「這是福建武夷山的名茶。」

「茶是要給知味的人喝的。」我聽了很高興，何會長把我當成知味的人。

何會長接著又說：「只要緣份到了，就可以喝到。茶認識我們，茶看到我們會很高興，茶本來就是要讓人品嚐的。」

在場有二位慈濟的師姐，也是懂茶的人。

「這是岩茶，很有原味，原韻很好。」師姐說。

「這是一九九九年的大紅袍，很順口，雖然不是很老，已經轉化得很好，很有韻味。茶的能量，能夠調整我們的頻率。茶是越老越醇，到了一百二十年以上的老茶，就是高等星球的能量，能夠喚醒我們的靈魂，讓靈魂醒過來，讓心靈淨化、內心淨化，外在世界也跟著淨化了。」

這次有緣品嚐到一九九九年的大紅袍，的確是因緣際會，短暫的時刻，讓細胞放鬆了，心平靜了。雙眼一閉，似乎是要延續頻率回到源頭。好茶讓我們放輕鬆了。

體驗貢尖老茶

我們常人，習慣於接受物質世界，生活在感官世界當中，在品茶的過程中，也是透過感官，眼耳鼻舌，來享受茶中之滋味。從茶道的觀點來看，這是很基本，很初級的東西，如果一直停留在感官的世界，恐怕很難提升靈性的境界。

「這是一九三〇年的貢尖普洱散茶，轉化得相當不錯。」

「第一杯喝下去之後，全身起了雞皮疙瘩。」何太太說。

「這泡茶，茶氣很強，頸椎發熱。」

「有著濃濃的荷香。」慈濟的師姐說。上個月我到慈濟大學演講，參觀了他們的茶道教室。慈濟的師姐們，很多是懂茶的。

師姐接著又說：「茶湯很稠，有東西，甜度夠。」

「喝了第二杯，臉紅了、耳朵紅了，氣走背部，全身毛孔暢開。」

「茶湯很滑、好喝。」師姐又說。

「茶藝講的是感官的感覺，語言能講的是歪理。這是超越眼耳鼻舌的，超意識講的是真理。言語能道斷的，都是很初級的。」

接著，何在彬又說：「有靈性的人，要丟掉舊有的東西。喝茶提升靈性的速度很快，可以改變原有的頻率。喝茶的時候，不使用頭腦，達到放鬆的目的，進入高層次，接引新的能量。喝好的老茶，可以打通穴道，打開人體七個能量開關，與萬物合一，與宇宙合一。接通宇宙能量，全身會發光，內在的領悟會增加。這種感受，有時幾個月都忘不了。」

喝茶要有福報，能喝到好的老茶，是前世修來的福。

喝到千兩茶

千兩茶是一種柱狀的團茶，直接用清茶擠壓而成柱狀，重量有千兩，故叫千兩茶。

這種茶擠壓得相當結實，直徑約二十公分，長度約一米四長。過去會製造這種形式的茶，據說是為了搬運方便，在邊疆山區，雲貴高原一帶較為流行。

這種緊壓茶，一柱就有六十幾斤，重量大，當然價錢也就不便宜了。而且要喝這種茶，必須動到鋸子，斧頭刀子，相當不方便，現在千兩茶都成了收藏品，大家都捨不得喝。

所以，我說，千兩茶是看得到喝不到。

比較有規模的茶行、茶藝館，都可以看到展示。

「今天就來泡千兩茶吧。」何太太拿著一片已經鋸開的千兩茶說道。

「難得，難得，千兩茶是看得到，喝不到。」我聽到何太太說要泡千兩茶，內心感到十分雀躍，高興極了。何太太似乎有了他心通。

「這是一九六○年的千兩茶，已經五十年了。」何會長接著又說：「千兩茶不像普洱茶，它是未蒸過的清茶去緊壓的，茶湯的顏色較淡，不如普洱的黑、深。這是很難得的手工茶。」

「這泡茶，聞起來比喝起來的好，茶氣很強，很快地氣透指尖。」

這是我第一次喝到千兩茶。很慶幸，很惜福，慢慢品嚐，的確是不一樣的手工茶，風味佳，口感特殊。難得！難得。

遺忘的八五九二

她在整理屋子的時候，在木櫃中找出一個紙袋，裡面裝著三塊普洱茶餅。

「什麼時候收藏的茶餅，完全忘了，已經多年了。」何小姐開始試泡。

「密閉在櫥櫃中，難怪有些木頭味。醒茶後就沒問題了，第二泡就恢復正常了。」

「這泡喝起來感覺如何？」

「已經有陳味了，有老茶味了。」

「第一泡有木頭味，算是缺點，第二泡就有厚實的感覺，有青餅之味，茶氣很強，氣透指尖。」

「大概是幾年的茶。」

「可算是老茶了，不夠，力道還不夠，還可以再轉化。」

我們請教會長，想知道這泡茶的來歷。

「這塊茶不算很老，只有二十年，這是孟海茶廠生產的。標號是八五九二。」

「這是什麼等級。」

「茶質不錯，屬於幸福這一級的茶，喝了有幸福的感覺。」

何會長一家人都懂茶，女兒正在讀大學，對茶的體驗很深，尤其是對茶氣的感覺很明顯。

來的巧，碰上她剛找到了遺忘的八五九二，品嚐了幸福之茶。

茶道能量壺

來得很巧，何會長在打包行李，明天就要到北京主持茶道研討會。我看到他很細心的地在包裹一隻銀製的大茶壺。

「準備帶大茶壺到北京泡茶。」

「百人的茶會，當然要用大茶壺。」

「那邊的紫砂茶壺，多的是，何必大費周章，自備壺。」

「這是銀壺，這是特殊純銀打造的銀壺，有特殊功能。」

「不同材質的茶壺，適合泡不同的茶葉，這是常聽說的，這是為了適應不同茶性而設的。銀壺有何特殊功能？」

「銀壺泡茶，能提升茶葉的等級，至少二至五級。換句話說，不是那麼好的茶葉，用銀壺泡出來的結果，會更好喝。這是我們經過茶道臨場實測證實的。」何會長說。

「道理何在？」

「銀壺提供人體所需銀離子，補充能量，平靜舒服，使中樞神經獲得平衡，末梢神經較易為中樞神經控制，元氣較足，舉凡思想、五官感覺、動作，皆獲敏銳效率。泡出來的茶湯好喝，澀減韻增，茶香較醇。水分子奈米化，茶葉醇化，農藥毒性歸零，水質特軟。」何會長接著說：「現在茶道人士，已經注意到茶湯品質，水分子團，茶醇化，農藥殘留的問題，銀壺可以克服這些問題。」

「這真是能量壺了。」

碰到了同興號

茹素多年的何小姐，敏感度較高，對茶的體會很深，目前還在文藻外語學校就讀，假日回家，協助家裡整理老茶，拍照建檔。

老茶的保存很重要，稍有不慎，恐有受損毀壞之虞，因此必須經常檢查整理，包裝若有破損，必須要用玻璃紙包好，做好保護工作。

陳年老茶，雖是堅硬的茶餅，也開始鬆脫了。何小姐稍微抖動，茶屑紛紛掉落。

「正好可以泡一小壺。」

正好碰到我遠道而來，會長開始起火燒水了。

「我們就來品嚐這一壺老茶吧！」

「這是幾年的老茶？」我問。

「這是一九三〇年的同興號，至今快八十年了。上了年紀的老茶，捨不得把

茶餅剝開，撿拾掉落的茶屑來泡，就是一大享受了。」

我們開始品嚐這一壺同興號，不知不覺全身開始溫暖起來。

「妳覺得如何？」我轉頭問何小姐。

「這泡茶的氣很穩定，有力道，茶氣往上提，氣跑全身，氣透指尖。」吃全素的何小姐，氣感敏銳。

「有沒有缺點？」

「雖然快八十年了，但是，還可以繼續轉化，茶質好，還可以轉得更好。嚴格說來，它還是有一定程度的限制，真正到了極緻，是會讓全身通透了，徹底舒暢。」

何小姐是會長的女兒，聽她這麼一說，確實已經得到父親的真傳，他們一家人都懂茶。

「一九二○年的同興號就不一樣了，差了十年，就完全不一樣了。」

「差在那裡？」我還無緣品嚐到一九二○年的同興號普洱茶。

「就是厚度不一樣。一九二○年的同興號，喝起來，口中就是一坨的感覺，茶湯感覺很稠。」會長補充說。

「八十年以上的老茶，不容易喝到。」

「通常是捨不得喝，當做收藏品珍藏。」

「捨不得剝開，能喝到茶屑就是一大享受。」

「這種茶時價多少？」我問。

「一九三〇年的同興號大約十五萬一餅，一九二〇年的同興號，一餅時價三十萬。」

我的茶緣不錯，今天又碰上了一壺好茶。

數泡後，我看到會長把茶渣倒入開水壺中，繼續煮來喝。

「用煮的茶，好嗎？」

「這麼好的茶，捨不得倒掉。茶質好的茶，才能繼續煮來喝，骨子裡的好東西泡不出來，唯有用煮的，才能出味。」

我一喝，果然別有一番滋味。

今天喝的是比我年紀還大的老茶。

▲製茶完成後，農婦撿茶梗，把茶梗去除後即可上市。

茶可邀月

茶有許多功能，茶可以讓人神清氣爽。

愛茶的人，喝到好茶，立即精神百倍。

至於，「茶可邀月」，怎麼說呢？我看到行家牆上寫著：「茶可邀月」，心中疑惑、納悶，或許可以舉杯邀明月，共飲一壺茶。

「茶可邀月，如何詮釋？」我問。

「哦！這是具體的經驗。」何會長邊泡茶邊說。

他說有二次經驗。

「是邀請月光一起喝茶嗎？」

「不是文學性的說詞，或是在月光下喝茶，營造浪漫的趣味而已。」

「您的本意是指什麼？」

「藉著茶道把月亮邀請出來。」

「真有此事。」

「有一次，我們茶道研究會在北京開會，當時下著濛濛細雨，我告訴大家，我們把心靜下來，大家集中念力，邀請月亮出來陪伴我們。果然，一會兒月亮出現了，而且整個晚上都停留在一個地方，待到茶會結束，瞬間，月亮就消失了，當時有八十人參加，全體見證的事實。」

「第二次的經驗，發生在那裡？」

「第二次是在麗江，也是茶道研究會開會的時候，茶道研討會開始，雨就停了，月光出來了，而且非常的明亮，同時出現飛碟，許多茶人競相拍照，許多小孩子感動得哭了一個晚上，這是不可思議的現象。」

「真是不可思議，依您的看法，茶何以能邀月？」

「這是靈性的力量。」

「茶可邀月，這是茶的力量。還是您的力量？」

「都有。」何會長笑著說：「好的茶可以把人的心靈從表面意識，引導進入潛意識，再進入超意識，一旦進入超意識的境界，人的頻率是與月亮相同的。因此，我們可以憑著意念與月亮溝通，月亮和飛碟都來共襄盛舉。」

「您的意思是茶可以調整人們的頻率到與月亮接近的時候，念力就能發揮作用了。」

「這是靈性的力量，可以改變氣候。」

「頻率是指什麼，恐怕很多人不容易理解。」

「動植物都有頻率，也有人說是磁場。頻率越粗糙的時候，越接近物質，頻率越細緻的時候，越接近靈性。」

「茶可以調整頻率，接近靈性。」

「茶可以靜心，靜心的品質越高，頻率越細緻。」

接著，他又說：「當大家的頻率一致的時候，念力一集中，力量很大，我們要月亮出現，他就出現，而且一直懸掛在那裡，這是大家共同的經驗，共同的見證，那樣的時刻，是感動的時刻。」

茶可邀月，是很具體的經驗，不是浪漫的抒情。

茶之道，真是包含萬千。

茶，真是迷人啊！

會讓人發笑的茶

一進門，茶道研究會的何會長，開心地說：

「我們正要品嚐今年最新鮮的冬茶。」

「運氣不錯，好機會總是跟著我。」接著我又問：「這是台灣的清茶。」

「不錯，是新鮮的烏龍茶。」

「我還以為您只喝老茶，偏愛普洱茶。」

「我們長期吃素，喝淡淡的茶，很舒服。」

「這是那裡的烏龍茶？感覺十分淡雅。」

「這是奇萊山上，天福農場所產的茶，海拔二八○○公尺以上的高山茶。」

「難怪這麼清淡優雅。那一定是有機茶了！」

「當然是有機的，這麼高的山上，已經沒有病蟲害了。」

「這泡茶的特色在那裡？」

「這是很細緻的茶，頻率很微細，穿透力很強，香氣淡雅，持久，感覺很有深度。」

「難怪第一泡第二泡，十分清淡，到了第三泡味道才全釋放出來。」

「低海拔的茶，香氣很野，深度不夠，持久力道不足。這種高山茶，十分細緻，有深度，穿透力強，會讓細胞發笑，讓我們開心。去年的冬茶，比今年更好，喝了之後，感覺口中有物，可能是氣候的因素，每年的茶都不一樣。」

喝到好茶會發笑，難怪每次見到何會長，總是開開心心的。

就在二〇〇六年的冬季，我品嚐到了奇萊山新鮮的冬茶，這是喝了會讓人笑的茶。

「這是國色天香。」何會長接著又說：「一般的香是物質的香、表層的香，這種香的穿透力很強，進入深層，穿透到潛意識。就像穿透力強的聲音一樣，聲音雖然很小，卻傳得很遠，很遠都可聽到，是同樣的道理。」

「何老師，妳喝了感覺如何？」我問。

「喝這種茶很清純、很舒適，不會有負擔。喝了有喜悅的感覺，很想唱歌。」

接著，何老師真的唱起歌來了，她唱的是茶道之歌及向茶之歌二首，十分悅耳好聽。

「在這適合泡茶的天氣，難得您來，再泡一壺『愛海』請您，茶是要比較才能體會，泡愛海之前，先泡『開悟』。」

「託鐘教授之福，喝到好茶。」

「『開悟』這一品，是何會長茶道分級中的第七個等級，而『愛海』則是茶道的頂級。」

「是不是喝了『開悟』這一級的茶，容易開悟呢！」

「喝茶是很浪漫的事，是屬於內在的領悟，它振動的頻率，可以打開人體七個能量中心的開關，與宇宙的能量接通，自然有助於開悟。」

「這是幾年的老茶，產地在那裡？」

「這是六十年的雲南普洱老茶。」

喝茶就是要靜靜地喝，我看身旁的何老師，似乎已經入定了。

「老茶的香氣，使身體放鬆，穴道自己打開，與宇宙能量接通。達到天人合一的境界。喝茶放鬆，就可以和宇宙氣息相通。」

喝茶可以放鬆自己，放鬆後就靜下來了，靜的力量是任何人抗拒不了的。

何老師始終是低頭不語，沈靜在寂靜之中。

何會長再沏一壺老茶。

「這是極品愛海，振動頻率是超出三界的。」

「這是一壺什麼時候的茶？」

「這是一八八〇年代的普洱老茶。」

「何以名之為『愛海』？」

「這是茶道的頂級。這是用比喻的境界，這個境界充滿著愛的世界，只有愛，只有和平，就像上帝，祂就是愛的化身。」

連續喝了二壺老茶，全身靜下來了，放鬆了，只感覺懶洋洋的，什麼事也不想做，什麼話也不想說。

「真正的愛是抗拒不了的，給出去才知道愛是什麼，進入『愛流』這個頻道，才知道這是宇宙的根源。宇宙的能量就是愛。」

屋外的雨還是滴滴答答地下著，屋內還是茶氣沸騰，濃濃的茶香，溢滿屋子。

茶道研究會的思想，就是透過品茶進入道的境界。

這次品嚐的是兩種對比的茶。極品龍井，茶湯清淡，看似無味，其穿透力卻是驚人，令人回味無窮，而百年老茶，濃韻醇厚，口中有物，沉澱思緒，改變磁場，進入和平，愛的頻道。綠茶老茶，同樣是力道驚人。

與好茶相遇

春雨濛濛的季節，我們來到苗栗。

「這是泡茶品茗的好天氣。」茶道研究會何在彬會長，開門見山地說。

每次來這裡，聽何會長談茶論道，是心靈一大享受。

「今天泡極品龍井請您喝。」

「太好了，難得難得。」

「這種極品龍井，要用天下第一名泉來泡。我們從大陸帶回一桶，捨不得用。」

「真是太有福氣了！」

「同樣的茶，用不同的水來泡，會影響茶的品質。水質很重要，會影響它的振動頻率，越是高檔的茶，差距越大。」

何會長拿出一把精緻的銀壺，準備用天下第一名泉來泡極品龍井。

「天下第一名泉，水質細膩，水的分子很細，水的穿透力很強，會使銅板漂浮起來。」

我們開始品嚐極品龍井。

「喝綠茶最容易放鬆，茶氣上提，整個人就放鬆下來了，不需努力就靜下來了。眼睛一閉，頻率就改變了，自然放鬆了，全身細胞都會發笑。」

後來，聯合大學的何照清老師，也加入了茶局，只見她低頭閉目，似乎是沈醉在極品龍井的茶氣中。

「這種茶，茶氣微細，感覺很飽滿，沒有生澀的感覺。」

「香氣呢？」

「茶香飽滿。」

第五篇　茶海無邊

分享綠印的午後

茶人陳思妤，是我三十年前教過的學生，她是個懂得尊師重道的好學生，自從結下師生之緣後，每年均有互動，生活上的大事，均找我聊聊。

此次她與中學時代的歷史科楊老師，到山居來探望我。楊老師已經七十三歲，未婚，現在住在三芝的養老院。陳思妤也是經常去探望楊老師，讓楊老師倍感溫暖，在目前這個時代，能長期保有這種師生情誼，的確十分難能可貴。

「楊老師，妳習慣喝茶嗎？喜歡喝什麼茶？」我問。

「老師，我們今天喝『綠印』。」陳思妤隨即從手提包中拿出一小磁罐。她事業有成後，閒暇時精研茶道，愛喝好茶。

「好極了，這是難得的好茶。」

我開始泡茶了。

「好茶越來越少了，喝掉一片就少一片，水漲船高，價格越飆越高。」

「這種茶餅一片多少錢？」

「好幾年前買的，一塊茶餅二五〇公克，三萬二，聽說現在已經漲一倍了。」

「這是什麼時候的茶？」

「大約是一九五〇年左右的雲南普洱茶，距離現在，已經是五十年以上的老茶了。」

我們開始品茗了。

「很好，的確是好茶，順口好喝，不苦不澀。」

「這種茶的茶氣很強。」陳思好說。

「我覺得能量很強，全身溫暖起來。妳說茶氣很強，妳可以感覺氣走的路線嗎？」

「喝下去後，馬上可以感覺，氣從命門往上衝，沿著背脊往上走，一直到後腦。」

我們幾個，靜下心來品嚐這一壺『綠印』普洱茶。

「這種茶香很特殊。」

「這是樟樹的香。」

陳思好接著又說：「樟香很難得，不是每一種都有的香氣。必須是野生茶樹與樟樹混種在一起，茶樹吸收樟木的香氣孕育出來的，普通的茶園無法產生樟

香。」

「這是野生茶了？」

「這種茶喝起來，很有飽足感，很滿足。」

山居故人來，是山居生活的一大喜悅。在這清涼的午後，與老友見面，品嚐好茶，豈不是人生一大樂事。

綠印老茶，不僅帶來了三十年的師生情誼，而且帶給我極大的精神上的滿足。

在都市喝茶，不如在山上喝茶！

獨飲的茶，不如與三五好友共享吧！

在山上與好友共享綠印好茶的午後，內心感到十分的清涼、幸福、滿足。

初遇黃印

到不同的茶農家泡茶，有不同的風味、不同的體會。除了人不一樣外，環境也不一樣，話題也不一樣，自然也就有不同的感受。

茶農鄭金寶家，是我常去泡茶的農家，除了鄭金寶夫婦健談好客之外，環境也是吸引我的地方，庭院寬廣，視野開闊，庭院搭起遮雨棚，就是泡茶的好地方。在室外泡茶，就是可以感受到無拘無束，輕鬆自在，沒有壓力，是我喜歡到他家泡茶的主因。

雖然去喝了好幾次的茶，但是從未登堂入室，從未進入他的家中，僅止於院中泡茶而已。

盛夏的夜晚，到鄭家泡茶，算是一種享受。

泡茶當然是泡他獨家自作的包種茶和佳葉龍茶。

「這一季的茶，有什麼特色？」我想聽，他們夫婦對自己生產製造的茶葉，

有何特殊的詮釋。

「這一季的茶，普通而已，沒什麼特色。想喝有特色的茶，我們來喝黃印吧！」

說完，鄭金寶進屋去拿了茶餅出來。

我聽到黃印，耳朵豎了起來，是不是我聽錯了。

一般的茶農是很少喝別人的茶，更何況是大陸的普洱茶。

「您也懂普洱茶？」

「我們不懂，兒子開茶莊比較內行。最近一位姓高的朋友，做起普洱茶的生意。因為是熟朋友，比較可靠，不致上當被騙，所以買了一些。」

「茶的來歷很清楚吧！」

「他是透過關係，在九五年初，從雲南省茶廠搜購一批，運到台灣，很快就賣完，現場看貨、現金買賣，貨物出門概不退換。」

「茶的編號是多少？」

「他又從勐海茶場購進七百塊，編號是八五八二〇茶齡是二十年了。」

「這種茶售價多少？」

「在台灣的批發價，五月三十一日前每餅售八千八百元，我親眼看見，有人一次買二百塊，現金交易。六月後一塊漲成壹萬貳仟元。現在勐海茶廠這一批，

一餅賣一萬七仟元，零售價還不止於此。」

「一塊茶餅，差不多半斤多一點而已，貴成這個樣子。」

「普洱茶貴就貴在年代。」

「這種黃印的茶，特色在那裡？」

「喝起來，很好入喉，入口即化，茶氣強，喝了黃印，太陽穴會有跳動的感覺。」

黃印就是八中茶字是黃色的。

大陸的高檔普洱茶，貴得離譜，對我們茶農而言，不知心中感觸如何？

這是我生平第一次喝到黃印，喝起來感覺不錯，但是和價格總是難以連結。

台灣的老茶也有不錯的口感。

每塊普洱茶背後都有故事，是台灣的商人會編，還是大陸還真的流行走旁門左道，貪贓枉法。我是姑妄聽之而已。

第六篇

玩茶之樂

一兩茶

在山上開始種茶，興緻很高，天天巡視茶園，天天盼望茶樹趕快長大，一心一意想要喝自己做的茶。

「昨天只是好玩而已，今天我要認真再試看看。」妻還是迫不及待地想做茶。

「妳打算怎麼做？」

「我可以試著用古法製茶。」

「過去我曾聽一些資深茶人說過，可以利用電鍋炒菁，代替殺青的過程。」

我沒說完，妻已經提著籃子採茶去了。

目前的情況，實在採不了多少茶。妻決定的事，誰也改變不了。

此時，突然想起，多年以前，好友黃英哲教授，曾經送我一個電氣的「焙籠」，過去因為沒有多餘的剩茶可以烘焙，所以很少用，現在似乎可以派上用場了。

妻提著一小籃茶菁回來。

「如果真要做茶，我這裡有一個焙籠，可以代替乾燥機，我們可以試著，依製造紅茶的程序，來試看看。」

我們把茶菁攤開在一個小型的笳藶上，開始一本正經地做起茶來。

萎凋、靜置了十四個小時後，妻開始用手工揉捻，揉成條狀後，放進焙籠，用八十度的溫度，烘了四個小時，茶葉已經乾燥成型，從外觀看起來，跟從茶行買回來的茶葉，已經沒有兩樣了。

我和妻看了都非常高興，這下子成功了。

「不要高興得太早，不知道能不能喝。」我內心這樣想著。

於是，迫不及待地泡起剛製好的新茶。

我一看，金黃色的茶湯，很漂亮，再品嚐一口，真不錯，可以喝。

「好喝，真好喝！」妻高興地說。

「不苦不澀，金黃色的茶湯，十分明亮，真是晶瑩剔透，沒想到第一次做茶，就做得這麼成功。」

妻聽了我的讚美，笑得合不攏嘴。

我衡量了一下，這一次做的茶，大概只有一兩吧！

「今天做的茶，我們就把它命名為一兩茶。」

這是好的開始，相信以後一定可以做出更好喝的茶。

手工茶

訂購的製茶機器，尚未送來，雖然急著想製茶，但也是無可奈何，只有乾等，乾著急的份兒。不過話說回來，機器製茶，要有一定的量，最小型的機器，可以製造出一斤的茶。其次，可以製造出二斤的茶，五斤的茶菁，才能製出一斤的茶葉。目前我的茶園，無法生產那麼多的茶菁，即使有了機器，也是無濟於事。

我的茶園，大概只有三百多坪，又是新開闢的茶園，新種的茶苗，只是剛種活而已，怎有茶葉可摘。

但是，事情剛開始的時候，總是有著無比的新鮮感，熱度很高，任何困難都會想辦法去克服。

無法用機器製茶，我們可以回到從前，用古法製茶，因此，我們決定用手工來製茶，以滿足我們的願望。

第一次採了不到半斤的茶菁，成功地製造了一兩茶，風味奇佳，給我們很大

的信心，於是我們想再試其他的方法，看看是否能製造出不同風味的茶。

馬上進行第二次實驗。

趁著天晴的時候，我們又採了半斤茶菁，開始進行第二次製茶工作。

這次我們準備慢工出細活，延長萎凋靜置時間，足足靜置了三十個小時後，

才開始進行揉捻，揉捻後，將茶葉堆置成團狀，讓它繼續發酵，靜置八個小時

後，才放到焙籠中乾燥，此次也是以八十度的溫度，烘了二個小時。

我們又可以試新茶了。

「不錯，茶湯也是晶瑩剔透，又成功了。」

「和第一次做的茶，有何不同？」妻問我。

「第一次做的茶，還有一點點的草菁味，不嚴重，這次做的茶，完全沒有

了，而且茶湯很甜，很爽口。」

「好像有進步，明天可以再採一些來試，最後一批了。」

於是，我們又進行第三次製茶實驗了。

這次我們想縮短製茶時間。一點點茶菁，不到一斤吧！

二個小時浪菁一次，靜置了十二個小時後，開始進行揉捻，揉好後，堆置成

團狀，再靜置八小時後，置入焙籠烘乾，先以八十度的溫度，烘二小時後，再將

溫度調降至五十度，繼續烘五個小時才完成。

「趕快來試茶哦！」我興奮地叫喊著。

「真好喝，喝自己做的茶，太棒了，真有意思。」

「我們用最原始的方法製茶，這是真正的手工茶。」

「我們親自做的這三種手工茶，您覺得那一泡最好喝。」

「都很好喝，各有特色，有的甜，有的甘，都很爽口，好入口，不苦不澀，在外面喝不到這種有特殊風味的茶。」

我們終於學會手工製茶了。

請問您，現在那裡可以喝到手工茶呢？

這是唯我獨有的茶，別處無處尋。

▲手工製茶，最辛苦的是揉捻。

第六篇　玩茶之樂

205

千變萬化的茶

茶是有活性的東西，隨時在變化，幾乎找不到二種完全相等品質的茶。一個製茶師，無論他如何高明，製茶技術如何高超，他無法製造出二批完全相同品質的茶。

影響茶葉品質的變數太多了，有些是人為無法掌控的因素，比方說，環境的條件，氣候的因素，雲層的高低，溫度濕度的不同，都會影響茶葉的品質。

在人為方面，不同的手法技術，當然更會影響茶葉的品質，這是人為可以調整，可以掌握的部分。

製茶的好玩，就在這裡。

專業的製茶師，他們的心目中，已經存有定見，他們知道怎麼做才能符合消費者的需求，他們已經找到了線索，有了固定的模式，只要每次按這個步驟去做，大概就不會失敗了。

專業的製茶師不會去嘗試新的方法，因而失去了創意，無法創造出新的茶品。這就是我為什麼要倡導休閒做茶的原因了。

休閒做茶是想要做自己喝的茶，少量做茶，即使失敗了，也沒什麼損失。

休閒做茶是要做有特色的茶，與市面上不一樣的茶，而且每次做的方法，都要適度地調整，所以每次做出來的茶，都是不一樣，都有不同的風味，都是與眾不同的。休閒製茶的樂趣，就在這裡，自己喝的茶，都是唯我獨有的，別處絕對喝不到的。

至於如何調整呢？我想不外乎時間的長短，發酵的程度不同罷了。

萎凋、靜置的時間，可以十個小時十二個小時，甚至二十個小時，三十個小時，都可以去試，每次都可以得到不同的風味。

乾燥、烘焙也是一樣，有時用八十度烘三小時；有時用一百度烘二小時，也可以用七十度烘七個小時。分別用不同的溫度，不同的時間去試，得到不同的茶品，這樣不是很好玩嗎？

茶是千變萬化的東西，只要我們不固守己見，墨守成規，勇於嘗試，一定可以創造出自己喜愛的茶品。

只要您不堅持什麼才是好茶，茶葉一定要什麼顏色，茶湯一定要什麼顏色才好，一定要有什麼香氣，那麼您一定可以喝到不同風味的茶，讓人懷念的茶，那

就是自己心目中的好茶。

現在愛好品茶的人士，他們心目中認知的好茶，大概都是受到比賽茶的影響。

比賽茶的評審標準，引領著品茶的風氣，因而形成固定的看法。

我想只要放棄這些既有的想法，那麼您一定會感到海闊天空，開拓更開朗的品茶天地，喝到更多，更有滋味的好茶。

只要適合您，合乎您的口味，讓您喜愛的茶，就是好茶。

▲這是室外日光萎凋的過程。

休閒製茶

隨著生活環境的改變，我們的諸多想法和觀念也會跟著改變。世界上好像沒有什麼不可能的事。

在我還沒有遷居山上以前，我跟蜜蜂的世界有很大的距離，對蜜蜂的瞭解不多，以為蜜蜂會螫人，只有專業的養蜂場才有可能養殖，也不知道蜜蜂有洋蜂和野蜂之分，更不知蜜蜂會自行飛來。

直到我遷居山上以後，才發現，蜜蜂竟然與人們那麼親近，那麼受人喜愛。

山上許多茶農，都喜歡養蜂，而且蜜蜂部是自己飛來的，農人只不過是自己釘製了蜂箱而已。

原來蜜蜂也可以當做休閒來養。這是我前所未知的事，於是我開始深入訪問探索，完成了一本蜜蜂的書，此書出版後，得到了許多回響，我才發現喜歡休閒養蜂的人口很多，原來我是個後知後覺的人。

最近，也因為個人的實際體驗，發現製茶也可以當做休閒來玩。

二十年前我就在茶鄉買了一塊山坡地，家家戶戶都在種茶，但是我從來不敢想要種茶，主要是看到製茶要有很多件機器，既然要有設備，那就不是一件容易的事。

直到我對製茶的工序，深入研究融會貫通，掌握到它的基本原理以後，我發覺製茶也不是一件很困難的事，製茶的過程有六道程序——日光萎凋、室內萎凋、殺青、揉捻、乾燥、烘焙。需要機器的只有後面四道程序。

既然是休閒製茶，必然是在享受過程的樂趣，和品嚐成果的成就感，所以是少量製茶，一次製作一兩茶，二兩茶，要克服設備的困難，似乎是很容易的事。

如果您愛茶，想要嘗試休閒製茶，那就要從種茶開始，把茶樹當盆栽來種植，用大型的花盆來種，種在陽光充足的地方，樓頂陽台都可以。只要勤於施肥澆水，把茶樹照顧得很茂盛，那就有茶菁可採了。

用盆栽種茶並不困難，我曾經看到有人，將七里香種在盆裡，同樣長的高大茂盛。茶樹經年常綠，也會開花結子，當盆栽欣賞也很不錯，只要種個十棵二十棵，那就可以摘下來製茶。

能夠品嚐到自己親手製作的茶，那真是人生一大樂也。

您一定會問，種茶、採茶、都沒有問題，製茶有那麼簡單嗎？

我可以告訴您，不用怕、您一定沒有問題，且聽我細細道來。

首先將一心二葉的茶菁採下來後，在陽光下晒個五分鐘到十分鐘，依陽光的強弱，適度調整。這就是日光萎凋。

隨後移置室內，靜置二個小時後，輕輕地、均勻地翻動一下。繼續靜置二個小時，再翻動一次，這個動作叫浪青，如是循環五次。這就叫室內萎凋，費時十到十二個小時。

第三個步驟就是殺青，也叫炒青，茶農說製茶叫炒茶，大概就是指這個步驟；過去，機器尚未發明之前，古法製茶就是用煮飯用的大鍋，炒個十五分鐘就可以了。現在我們可以用煮飯用的電鍋來代替，所以我的休閒製茶，有點古法製茶的味道。

第四個步驟，就完全是古法製茶了，只要將炒過的茶菁，攤開在小型的竹篩上，或是盤子上，然後用手來回搓揉，直到茶菁成條狀為止。這個步驟叫做搓捻，是完全遵古法製作，因為量大，古人也用腳去搓揉。我們只做二兩茶，用手就可以了。

乾燥和烘焙，可以併成一道手續。最後這道手續的目的，就是要去除水份，讓茶葉保持乾燥，因此可以運用家庭用的烤箱，或是烘焙機。我是運用小型焙籠，就是竹籠子放在烤爐上而已，我是用電氣烤爐，如果想用木碳來烤，也可

以，那就是完全遵古法製作了。用電氣烤爐的好處，就是可以控制溫度。用八十度的溫度，烘焙三個小時就可以了。

至此，製茶的過程就完成了。

這個時候，您會迫不及待地想喝一杯自己做的茶。

先不去嚐滋味，光是欣賞茶葉的外觀，就會讓我們雀躍不已。真是神奇，不是製茶工廠，也沒有製茶設備，也能自己做茶，而且做好的茶，在外觀上，跟從茶行買回來的包種茶，完全沒有二樣。

如果喝起來不苦不澀，那就更樂不可支了。

趕快喝一口看看，有茶的滋味就很滿足了，就算成功了。

再泡看看，看到漂亮的茶湯，心情馬上飛揚起來。

這個時候，我們會體驗到一種奇妙的感覺，只不過是一些樹葉而已，竟然從我們手中變成可口的飲料，真是神奇啊。如果您也願意去嘗試，您也可以成為神奇的魔術師。

沒想到吧，製茶也可以很休閒。

只要我們變換一種心情，許多被認為是辛苦的工作，都會變成休閒的活動。愛茶的人口很多，為了瞭解茶，他們會到休閒農場去體驗採茶，參觀製茶，也可能去茶葉改良場，參加製茶研習，但是都只是停留在了解的階段，回家後就

放掉了，未能親自實踐，實在可惜。我想其中主要的原因，可能是設備的問題無法克服吧！

其實，困難是可以克服的，我已經走過這條休閒製茶的路，如果您也有興趣，也可以試著走看看，很好玩，很有趣。

安全茶

有很多人不敢喝茶，最主要的原因是：喝茶會睡不著覺，喝茶後，胃感到不舒服。

妻就是屬於不敢喝茶的人。

「怎麼樣，有沒有不良反應，這幾天晚上睡得好嗎？」我關心地問。

「睡得很好，完全沒有問題，終於找到適合我喝的茶了。」妻這麼說著。

妻經常陪我去拜訪茶人，難免要喝茶，每次喝完茶回來，當天晚上就會睡不著覺，不管人家怎麼講，總是不靈驗。

有人說，喝好茶，不會睡不著。什麼好茶都喝過，朋友總是端出好茶，我沒有問題，但是妻總是有問題。

有人說，喝高山茶很好，不會睡不著。但是我帶她喝過很多高山茶，像梨山、大禹嶺、阿里山等地的高山茶都喝過，但是照樣睡不著。

茶日子：品嚐95則生活中的好茶時光

有人說喝老茶最好，老茶最溫和，沒有刺激性。我給她喝五十年的老包種茶，仍然無法適應。

妻似乎是與茶無緣了。

但是，她實在是不死心，因為最近醫院證實她的胆固醇太高，她想靠喝茶來降低膽固醇。她一直確信，一定能找到適合她的茶。

這個星期我們認真做茶，做了極少量的精緻茶，手工茶。妻也認真品茶，喝了很多，喝得很舒服，妻終於找到適合她喝的茶了。

她真是個麻煩的人，她只能喝自家的茶，只能喝自己做的。

我想最主要的原因，是我們自家的茶，是健康安全的茶。我們想種茶，也是想種自己喝的茶，我們的茶園只有三佰坪，是一塊乾淨的，沒有污染的，從未耕種過的處女地，而且我們堅持不使用農藥，不使用除草劑，所以我們的茶是最健康，最安全的茶，妻子喝了當然可以適應。

現在市面上，黑心食品很多，標榜有機的食品，未必是真正有機的。如果不是親眼所見，親身證實的，誰敢相信。

現在商業道德淡薄，商人唯利是圖，所以喪失了彼此間的信任感。許多消費者，為求安心起見，往往不辭辛勞，親訪產地，一探究竟，才能讓人安心。

我會投下那麼多資金，除了因為我愛茶，想親自體驗製茶的樂趣外，就是想

製作一些，自己要喝的茶，那就是有機的，健康的，安全的茶。

妻子可能是具備敏感體質，以前一直想喝茶，但，總是不敢多喝，多喝幾口就會不舒服，就會睡不著。她也覺得很可惜，這麼好的東西，竟然無法盡情享用。

現在總算找到適合她喝的茶了。

我種茶的目的也達到了，以後我喝茶，也不再是獨飲了。

有能量的茶

喝茶很簡單，花費不高，但是我們為什麼要這麼麻煩，自己種茶製茶呢！

我們想創造一種有能量的茶，獨一無二有感情的茶。

我們常自命為半個修行人，我們每天有打坐的習慣，妻子勤練「玄宇功」，而我則常練「女神功」，相信我們都具足能量，可以和有靈性的茶樹互動，相信我們的茶是與眾不同，是有能量的茶。

我這個想法是跟聖輪法師學的，聖輪法師已經超越有機農業，發展出一套「超自然農法」，就是把人以外的其他生物，不論是昆蟲、動物、植物，都當做是有靈性的，可以溝通，需要讚美和鼓勵的。

運用超自然農法經營出來的茶園，茶樹生長良好，病蟲害遠離，產量豐富，而且產品有了不可思議的效果。有一次，與法師的徒弟會面，聽說許多信徒喝了師父做的茶，有了奇妙的感應，不敢喝茶的人，問始喝茶了，不孕症的婦女，竟

然懷孕了。可見修行人做的茶，是含有不可思議的能量。

我想這些能量是科技分析不出來的，這是屬於精神的、靈性的層面。

於是，我在開闢這塊小茶園的時候，就設定目標，要效法聖輪法師，運用超自然農法來經營。每天在面對這塊土地時，都要從內心，真誠地感恩大地的長養萬物，無私地奉獻。

在栽種茶樹的時候，也真誠地表白，我是個外行人，第一次開始學習種茶，可能會有許多不對的地方，祈望茶樹能多多包容，且能自立自強，堅強地活下去。

我們不會使用農藥，希望蟲兒能遷居他處，拔草時，茶樹也能包容，布施幾葉給蟲吃，大家共生共存。我們也不會使用除草劑。

在茶園工作時，心中當然不離佛號，心咒，希望佛力能加持在茶樹上。茶樹種活了，發出新芽，一般的茶農，可能會將它摘除，讓茶樹分枝多芽，而我們惜福不浪費，認為這是茶樹開始奉獻的時候到了，將這些嫩芽收集起來，竟然也做出一兩茶。

妻子在採茶製茶的時候，也是不斷地以咒力加持。所以我們很有自信地說，我們的茶是有能量的茶。

不是要參加比賽，我們要的是健康的、安全的、有能量的，自己要喝的茶。

多年來，妻子想喝茶，又不敢喝，勉強喝了，又感覺不舒服的問題終於解決了。

喝自己做的茶，完全沒有問題，完全可以適應，因為我們的茶是有能量的茶。

動物的靈性，一般人都可以體認，與人互動，就可以看出。而我們確信植物是有靈性的，這就不是一般人可以體會的。

多一分愛心，使我們的茶有能量。

多一分感情在裡面，使我們的茶與眾不同，成為有能量的茶。

不同的心態，產生不同的茶，茶是千變萬化的。

不同的念力，產生不同的磁場，因而造就不同的能量。妻子喝的是自己做的，同頻率，同磁場，有能量的茶，當然是可以適應了。

有茶就好

茶是迷人的東西，因此喝茶也呈現不同的境界。從不敢喝茶，到愛喝茶，逐漸進入無茶不樂，不可一日無茶的地步。茶在人們的精神領域，佔了一席之地。

茶在人們的物質生活上，並不是必需品，沒有茶，照樣可以活下去；但是，一旦讓茶攻佔我們的精神領域，擄獲我們的感官，就會進入無茶不樂的境界。所以，有很多人，四處在找茶，找與他對味的茶。

茶最迷人的，當然就是茶香了。茶香觸動人們的嗅覺，挑逗人們的味蕾。茶香迷人，帶動人們四處找茶，從低海拔找到高海拔，茶樹越種越往高山種。

當然，不敢喝茶的人，主要原因是無法適應，有人是喝了茶，胃會不舒服。想要親近茶，歡迎茶，就必須去適應它，習慣它。在千變萬化的不同的茶之中，找到適合自己的茶。

至於那些愛茶愛到非什麼茶不喝的人，喝到不是自己喜歡的茶，就難以下

嚐。喝茶喝到這個地步，依我看，只是愛茶而已，並未進入茶道的境界，因為他們已經被「色，身，香，味，觸，法」，牢牢地綁住了。

迷人的茶香，是要縮短人與人之間的距離，並不是要套牢人們的味蕾。透過茶，建立一個良好的平台，茶成為良好的媒介。

所以，無茶無話說，有茶天地寬。

至於修行人，何以愛茶？茶不僅可以提神醒腦，破除昏沉，而且可以讓人靜心，沈靜下來，自我反省。

所以，靜心才能喝到好茶。好茶是得之於心。一味追逐世俗所謂的好茶，往往忽略了這一點，因而失去品嚐好茶的機會。

茶也能讓人靜心，因而對「色、身、香、味、觸、法」，了了分明。當我們在品嚐一口茶的時候，念念分明，知道香有香的滋味，苦有苦的滋味，舉杯張口，也是念念分明。泡茶品茗的時候，也是四念住的實踐。

所以，喝茶就是在修行。

從不可一日無茶，非好茶不喝，進入有茶就歡喜，有茶就好，就逐漸進入茶道的境界。此時，茶已非茶，茶是甘露，茶是友誼，茶是感恩，茶已包含萬千。

茶讓我們知覺清楚，知香是香，知苦是苦，念念分明，而不會跟著五味追逐。一味地追逐五味，那是永無止境的。

茶海無邊，悟者是岸。有茶就好，不是飢不擇食，不是不懂茶，而是全然自在地喝茶。

對於某些茶品無法適應的人，他必須有所選擇，當然做不到「有茶就好」。

所以，我說，喝茶能喝到——有茶就好，那是個很高的境界，那是個能自在喝茶的人。不簡單啊！

自在喝茶

喝茶是一件輕鬆愉快的事，泡茶喝茶，都是簡單的事。常聽有人很客氣地說，他不會泡茶。泡茶這件事，被某些人搞得像很高深的學問似的，其實沒有那麼困難。茶可以用泡的，也可以用煮的，也有人用烤的，沒有一定的法則。喝茶也是一樣的，有人愛喝濃茶，有人愛喝淡茶。愛怎麼泡，愛怎麼喝，都可以，泡茶喝茶都是輕鬆自如的。

喝茶是要讓我們放鬆，放慢腳步，就像文章中的標點符號一樣，是要我們停頓，歇一會兒，不要走得那麼匆忙。

放鬆，放下，放空一切，就能自在享受到一杯好茶。

有人問我，茶藝表演，那種繁文縟節，能輕鬆自在喝茶嗎？我想這是因人而異。

環境很舒適，空間很幽雅，純粹喝一壺好茶，當然可以紓解壓力，放鬆心

情，可是對某些不對味的人，可能是一種拘束。

喝茶可以獨飲，可以共飲，室內室外皆可飲，只要對味，就能輕鬆自在。喝到不對味的茶，那就不舒服了，也就談不上自在喝茶了。

有一次，請國外的朋友喝茶，他開口就問：「茶葉有沒有農藥？」

顯然的，他是無法自在喝茶的，因為他的心中，有很多問號？有很多擔憂，有很多顧忌，當然也就無法自在喝茶了。

這是人之常情。

想要自在喝茶，對茶葉的來源要認識清楚，知道它的生產履歷過程，確定是健康安全的茶葉，我們才有可能喝的安心自在。這是最根本的先決條件。

茶葉的生產者，一定要確保茶葉的安全性，確保茶葉生產過程的衛生條件，才能讓消費者安心飲用。

現在我發現很多人，對茶是既愛又怕，當然也就無法自在喝茶了。

茶葉的生產者，能不好好省思嗎？

有農藥，我還敢喝嗎？還會拿來招待朋友嗎？

我來鬥茶

水德村的陳文慶村長，參加冬茶比賽，榮獲特等獎，他特地送我一小包，大概只有兩三兩吧！我是如獲至寶，高興得不得了。能喝到特等獎的茶，真是不容易啊！有時茶農自己都很難喝到。

「這次為了參加比賽，特別照顧的這一區塊，只採收二十幾斤茶，送二十一斤去比賽，還好，還剩下一點點，否則連自己都喝不到。」陳村長這麼說，的確是事實。每年比賽結果一公佈，特等獎在十分鐘內被搶購一空，愛茶人都在等這一刻，只有二十斤茶，動作慢的，就搶不到了。

每次得到好茶，都會想到與好友一起來分享，這次當然也不例外。

不過，這次我想到不一樣的分享方式，我要來玩玩「鬥茶」。

經過比賽評審出來的特等獎，就是第一名，具有公信力，拿它來「鬥茶」，考考茶友，那是很客觀，沒有爭議的。

於是我準備了三種相同等級的茶品，都是清茶系列，都是包種茶。這一點很重要，否則光是從茶湯就可分辨出來。

這次「鬥茶」，就是要他們從三種不同的茶中，將特等獎的茶分辨出來。

這次我邀來品茶的茶友，都是茶仙級的人物，喝遍各地的好茶。他們一一地把特等獎的標號寫在紙上，當我公布答案時，各位茶友的答案，竟然清一色，與標準答案，完全一致，這就令我佩服他們的「茶功」了。誰說茶是主觀的，沒有客觀的標準，得獎絕對不是靠運氣的。

我住在茶鄉，認識許多茶農，很會製茶，不一定參加比賽，能做出有特色的茶。

「您們都很會製茶，能有自己的特色嗎？能不能認識自己的茶，分辨自己的茶。」我問。

「當然可以，自己的茶，就像自己的孩子，一看就知道，當然認識。」個個茶農都很有自信。

於是我辦了小型鬥茶會，我邀了五位茶農，各自帶來自己剛製好的茶。

我在碗底標上號碼，我親自將五位茶農帶來的茶，泡好，讓他們一一品嚐，最後要把自己製造的茶找出來。這是我發明的，現代的鬥茶方法。

這次「鬥茶」的結果，我發現要認識自己的茶，並不是簡單的事。並沒有全答對。這種「鬥茶」，以趣味性為主，好玩就好。

我又跟茶農玩了另一種「鬥茶」，那就多少與榮譽有關了。

每個茶農都很有自信的認為，自己很會製茶，能做出好茶。

於是，我又邀了五位茶農，各自帶來自己做的，自認為最好的茶。

我也是在碗底標號，只有我知道這碗，是那位茶農的茶。五碗茶並列後，大家一起來品嚐，同時進行評比，最後各自把自認的名次寫下來，最後也可評出等第。這種「鬥茶」的方式很好玩，也能評出公認的好茶，五位之中，並不一定評自己的茶是最好的，甚至有人把自己的茶，評為最後一等。可見茶農也是很客觀，很有主見地進行評審。這種現代鬥茶法，可以促進茶農的進步成長。

古人所謂的「鬥茶」，用現代語來說，就是玩茶，茶可以玩出很多樂趣。

把開水當茶喝

早期台灣的經濟尚未起飛之前，台灣自己所生產的茶葉，都拿來外銷，自己捨不得喝。過去的台灣，喝茶的習慣並不普遍，家境好一點的人家，泡茶招待客人，普通人家，只能用開水招待客人。

「來喫茶！」遇到左鄰右舍，親朋好友，只要認識的人，都會這樣招呼。

雖說是來喝茶，可是端出來的，往往就是一杯白開水。

那時候的環境就是如此，沒有人會覺得奇怪，把開水當茶來喝，來招待客人，就是那麼自然，那麼稀鬆平常。

「來喫茶」，就像「來吃飯」一樣，聽起來，是那麼親切，溫暖。

住到山上以後，每次遇到村民，都會熱情地招呼，每次聽到「來喫茶」，「來吃飯」，這類親切的招呼，就會讓我想起童年的鄉居生活。

一句「來喫茶」，拉近了人與人之間的距離，雖然是把開水當茶來喝，一杯茶等於一杯水，但是並沒有絲毫減少主客之間的情意。

現在回想起來，過去的村民，真是了不起，算是深得茶中三昧，也許他們不懂茶，不像現代人，這麼認真去研究茶，分辨茶；也不知道有茶藝茶道的思想，可是他們已經知道，茶就是人與人之間，最好的媒介，最好的平台。

茶已經是個代名詞了，茶已經不是茶了。

現代人對於茶葉品質的追求，已經到了頂極，追求香甘醇韻美的心境，似乎已經到了著火入魔的地步，執著到非什麼茶不喝，完全被束縛住，無法自在地喝茶。

我想，喝茶如果執著在感官的境界，一味地追求香甘醇韻美，那就很難進入茶道的境界。

茶香是短暫的，剎那的滿足。可是當它挑起您的味蕾，進入生理的層次，穿透力逐漸加強，進入心理的層次，最後提升到靈性的境界。所以，茶是屬於身心靈的，要停留在那個層次，那是個人的事。

當茶挑逗您的感官，觸動您的感官，讓您的覺知了分明，念念分明，此時不但可以品出茶香，同時可以品出水的滋味。馬上當下悟到，喝茶就是喝水而已。此時就進入茶道的境界了。

素人把開水當茶來喝，這是見山是山，見水是水的階段；經過幾翻折騰深究，發現茶香迷人，確有不同凡響之處，正是見山不是山，見水不是水的初禪階段。最後悟到茶香只不過是六根六境六塵之幻化，終究喝茶只不過是喝水而已。

那又回到見山是山，見水是水，那就是真正的入禪境界。

真正的茶道，就在這裡。

茶是個平台，是個媒介。千里因緣一線牽，茶縮短了人與人之間的距離；茶調和了人與空間環境的關係。

把開水當茶來喝，並沒有什麼不好啊！

良心認證

親友來訪，正好剛做好幾兩手工茶，馬上派上用場，與親友一起分享。

「好喝，一點也不苦不澀。」

「好茶，水很甜。」

「有特殊的風味。」大家讚不絕口。

「好茶很多，到處可以喝到好茶。最難得的，這是道道地地的有機茶，全程自己掌控的有機茶。」我說。

「現在市面上，不是有很多有機食品嗎？」

「隨便說說你也相信嗎？」

「現在有機產品，不是已經建立認證制度嗎？」

「有些農戶已經得到認證，但是有機產品量少，供不應求，很難保證不會拿其他的產品來充數。」

「對喔！難怪有些有機產品也被檢查出有殘餘農藥。」

「既然您種的是有機茶，何不去申請認證。」

我接著說：「現在黑心食品很多，自己的東西，自己最清楚。有機的條件很嚴格，土地要乾淨，水質也要乾淨。我這塊小茶園，原來是一片松林，松樹死掉後，一直閒置，完全沒有使用過農藥除草劑，是一塊沒有污染的，乾淨的土地，而且與其他的茶園，隔著一條公路，而且四週有大樹隔離。先天的條件很好。」

我是得到良心認證，這是自己要喝的茶，不需要別人來為我們證明。」

「有機農業要耗費較多的人力，成本很高。」

「我的茶園只有三百坪，完全人工除草，我們夫妻可以勝任。」

「大家對有機產品的信任度不夠，不是有機也要說成有機。而且許多外來茶，也冒充本地茶，真假難辨。」

「所以，很多消費者，為了免於上當，寧可直接到產地購買，或者喜歡跟出家人經營的農場購買。」

「自己愛茶，想喝健康安全的茶，正好自己有土地。自己種茶、自己製茶，自己要喝，自己對自己負責，還需要他人來跟您證明嗎？」

「果真是良心認證，自己為自己認證了。」

「台灣地處亞熱帶，病蟲害很多，聽說各種農作物，農藥使用得很嚴重。」

「有一次，朋友從美國回來，泡茶請他喝，沒想到開口第一句話，竟然問我有沒有農藥，真是的，有農藥我還敢喝嗎？」

「追求有機食物，是國內外共同的趨勢。」

「您真是得天獨厚，能喝自己的有機茶。」大家異口同聲地誇獎我。

「為了喝一口健康安全的好茶，我是付出很多，很辛苦。不像你們不勞而獲，輕易就可分享到。」我開玩笑地說。

「那麼，以後我們就常來了，您在山上就不寂寞了。」

「下次來，要幫忙拔草，才有好茶喝。」是日，賓主盡歡，只因有好茶。

迫不急待想製茶

茶苗剛種下不久，好不容易看到茶苗長出新芽，知道茶苗沒有死掉，已經種活了。茶苗種活了，第一關算是過關了。

看到茶苗發出新芽，內心有著無比的喜悅。

此時，正是春茶採收的季節，寧靜的山區逐漸熱鬧起來，日正當中的時候，可以聽到馬達的聲音，那是機器採茶的聲音，平常很難看到人影的山坡，現在已經出現了人影，那是婦女們忙著採春茶了。

看到這種景象，我們也感到手癢了。

「我們也可以採些茶來練習製茶。」妻這麼說。

「剛種的茶樹，還沒有長出多少嫩芽，就想去摘它，會被人家笑。」我說。

「嫩芽不摘，日子久了，還是會老掉，太可惜了，何況芽越摘，分枝會越來越多，越來越茂盛。」

「剛種的新苗，就要去摘它，不是太殘忍嗎？簡直是摧殘！」我說。

我們除完草了，結束工作前，妻順手摘了一把茶葉，我知道妻急著想做茶的心意，是擋不了的，隨她去吧！

妻把摘回來的茶菁，靜置了一段時間後，用手將茶菁揉捻了一陣，拿給我聞看，果真還有一點茶香。

妻將揉好的茶菁曬乾後，泡了一壺茶。

「不錯，甜甜的。」妻試喝著。

我嚐了一口說道：「有草菁味。」

製茶那有這麼簡單，沒有經過殺青的過程，當然會有草菁味。

我訂購的製茶機器還沒送來，想製茶是有點困難的。

我想任何困難，都是可以克服的，古人沒有任何機器，不是照樣在製茶嗎？

現代人不是經常有復古的想法嗎？各行各業都有人在標榜遵古法泡製，推崇純手工製造嗎？既然我們種茶，只是想做一些自己愛喝的茶，健康、有機、安全的茶，何不用手工來製茶呢？

真的是迫不急待想製茶，滿腦子都是茶──茶──茶。

茶能通氣

經過幾次的實驗，我們對製茶已經有了信心，一次只不過做幾兩茶而已，失敗了損失不大，儘管大膽做去。

這次我們又做了四兩茶，迫不及待地開始試茶，享受自己的成果。

「可以喝就很滿足了。」

「不苦不澀就是好茶。」妻子每次喝到苦澀的茶，就不想再喝了。

「太苦太澀的茶，無法下嚥，怎麼能喝。」

我們這幾次做的手工茶，完全不苦不澀，所以，信心大增。水已經煮開了，妻子開始泡茶了。這是個興奮的時刻，內心充滿著期待，期待能喝到一壺好茶。

「不錯，好喝。」妻邊聞香邊品嚐。

「完全沒有草菁味，很甜，妳已經是傑出的女手工茶製茶師了。」我說。

沖了好幾泡，還是香濃味甜，不知不覺，半個小時過去了。

「奇怪，我怎麼一直放屁，沒吃什麼東西啊！」突然，妻疑惑地說。

「怎麼沒有，妳有喝茶啊！」我說。

「喝茶會放屁，我沒聽過。」

「妳沒聽過的東西太多了，告訴您，茶有茶氣，但不是每種茶都有，好茶才有，越好的茶，茶氣顯得越強。」說完，我也跟著放屁了。

「妳很厲害，妳已做出好茶了，好茶才有茶氣。」

「茶真的能通氣。」

茶氣的表現有不同的方式，有的會放屁，有的會打嗝，氣脉通暢的人，會直接感受到茶氣在人體內的走動。

我曾經遇到一個資深茶人，他對好茶的判斷就是根据茶氣，只要喝到的茶在二十分鐘內讓他打嗝，他一定買。有一次他上山準備買茶，喝了一壺各方面都很好的茶，但是他還是沒買。等到下山後，車子已經開到新店，他開始打嗝了，於是他馬上回頭，又上山把那一泡茶買回去，不買會讓他念念不忘。

我有幾個打太極拳，練中國功夫的朋友，他們也愛喝茶，對茶氣的感覺很明顯，他可以清楚的告訴您，這泡茶的茶氣是走那一條經絡，不同的茶，走不同的經絡。

一般都認為老茶的茶氣較強，新茶就很少有人談茶氣了。

愛喝普洱茶的人就很喜歡談茶氣，有沒有茶氣，茶氣強不強，常常成為判斷的標準。

「不是蓋妳的，茶有茶氣，茶能通氣。」我說。

「那麼，常常喝茶說不定可以打通氣脉，。。」妻子半疑地說。

「這要看您喝什麼茶。」

「我就喝自己做的茶，我的茶有茶氣。」妻驕傲起來了。

「不管有沒有茶氣，多喝茶總是有益健康。」

茶是變化莫測，捉摸不定，下次做的茶不一定能讓您放屁。

鬥茶

自古就有「文章、風水、茶、真懂沒幾人」這種說法，意指深奧難懂，又無客觀絕對的標準，主觀性很強，缺乏一定的刻度指標，常會產生爭議。可是，在該領域內的專業人士，卻認為好壞很清楚，一目了然。像藝術類，古董，玉器，瓷器等等，都有這種情況。外行看熱鬧，內行看門道，還是尊重專業為上。

茶葉的等級，價差很大，不是真正的行家，不容易辨別，所以現在喜歡喝好茶的人，寧可買比賽茶，得獎的茶，雖然貴一點，但是不會當冤大頭，因為那是經過專家評審出來的，有一定的公信力。也因為這個緣故，比賽茶賣得很好，比賽結果一公佈，短時間內，馬上被訂購一空。

現在的茶葉比賽，相當於古代所謂的「鬥茶」中的一種。

古人所說的「鬥茶」，既名之曰鬥，就有相鬥，相互競爭，比賽的意味，甚至於發展到後來，也有賭博的行為。

最常見的一種鬥法，是比賽泡茶，看誰泡出來的茶好喝。這種鬥法，也可以有不同的變化。比方說，只有茶葉相同，其他的條件，自由發揮，不同的人，用不同的壺，不同的水，最後泡出來的茶，當然是優劣互見。提供的條件，可能一件相同，可能二件相同，也有可能三件相同，完全看當時的設定。同樣的茶葉，卻泡出不同的茶湯，優劣互見，當然也是功夫立見。

古人在鬥茶的時候，可能拿不同等級的茶葉，讓不同的人來分辨，看誰認識的茶葉官能鑑定師，也是透過這種味覺的辨別訓練，通過考驗，取得證照。

也有一種是比賽茶葉的辨識能力，香味，苦澀的辨別能力。現在茶改場培訓鬥茶的方式，分辨出來。這也是考驗對茶葉的分辨能力。

比較正確。也有可能拿不同的茶種，各地不同的茶葉，不同製法的茶葉，透過品嚐的方式，背後一定要有的關鍵人士，就是專業人士，公認的專家，有公信力的評審。

鬥茶的方式，可能千差萬別，背後一定要有的關鍵人士，就是專業人士，公

古代會發展出鬥茶這種玩法，主要也是因為茶這種撲朔迷離的特性。茶葉的內涵豐富，差異精微，如不是感官敏銳，心思細密者，恐怕難以分辨。

民間常有「茶黑黑，黑白呼」的戲謔說法，也是反映事實。不懂茶的人，常被店家三寸不爛之舌所蠱惑。古今皆然。

現在台灣各地茶鄉，每年所辦理的春茶冬茶比賽，應算是最標準的鬥茶模式，茶農與茶農相鬥的是製茶技術，每個茶農都自認自己的技術最好，自己的茶最香，但是透過有公信力的評審制度，那就優劣互見，而且是心服口服，並能取信於消費大眾。

古代有鬥茶，現代有茶葉比賽，茶葉製作競技比賽，也有茶藝競賽。古今皆有異曲同工之妙。

古今都有愛茶，玩茶的雅士，方法，技術或有不同，其愛茶的精神，古今是相當一致的。

竟然喝到不賣的茶

在台茶最風光的時候，三芝石門一帶，處處是茶園，現在已經全部改觀，看不到茶園。我來到三芝，想一探究竟，的確很難找到茶園的舊跡，最後在北新莊一處山凹，外界不容易看到的地方，發現一塊茶園。

地主陳文德先生，就住在茶園附近。他說，他以前就是經營製茶工廠，後來台茶外銷，景況一日不如一日。民國七十三年，結束製茶工廠，而且三芝一帶，十三家製茶工廠，全部結束，農民也不種茶了。

陳先生招呼我進入屋內喝茶。他告訴我，茶廠結束，他才五十幾歲，就過著退休遊樂生活，茶園任其荒廢，直到最近幾年，才把住家附近的茶園整理出來。

「這是我自己做的茶，沒有農藥，不施肥，完全自然農法的茶。人家要買，我不賣，這是我們自己喝的茶，產量很少，自己採茶，自己製茶。」

喝到台灣的野生茶

來到陶藝家張膺康的工作室，免不了要泡茶聊茶。

「今天我們來喝道地的台灣野生茶。」張膺康邊燒水邊說。

我一聽到野生茶，耳朵豎起來了，整個人一下子精神百倍。

現在提到野生茶，能喝到野生茶，大概都是大陸的。所謂野生茶，就是採自深山中的野生茶樹，製造出來的茶。大陸高山多，不斷有新的野生茶樹被發現，百年、千年的老茶樹很多。在雲南有千年普洱老茶樹，近年在福建武夷山，也新發現了野生茶樹，被命名為「竹觀音」、「玉甘露」。

台灣當然也有野生茶樹，不過台灣的山淺，藏不住寶，一旦有新的發現，馬上一窩蜂地被踐踏了，或是整棵被挖走。我曾聽茶改良場的人說，台灣有些野生茶區，列為保護區，專供研究之用，他曾經進入野生茶區，非常辛苦。

「野生茶？您有台灣的野生茶？那裡來的野生茶？」我半信半疑地說。

這是道地的台灣野生茶，是我姑媽自己做的野生茶。」水開了，張贋康拿出茶葉，邊泡茶邊說。

「這是那裡的野生茶？」我開始追根究底，我想知道台灣那裡有野生茶樹。

「這些野生茶樹是生長在六龜和美濃的交界處，偏避的深山。」張贋康就是在美濃出生的，他的姑媽在這裡，應該不會錯。

我們開始品茶了。

「的確是不一樣的茶。」我說。

「這是我姑媽自己上山採茶，她知道那裡有野生茶，茶葉也是她親手做的。」

「自己做的茶？您的姑媽是茶農？她也種茶嗎？」我有一連串的問號。

「我姑媽已經七十幾歲了，她不是茶農，但是她愛茶，她用手工製茶。」

張贋康抱出一個陶甕，打開讓我欣賞。

「就是這批茶，這甕野生茶，我要把它留下來，畢竟老姑媽已經七十幾歲了，上山採茶製茶的機會不多了。」

「相當渾厚的茶，有特殊的風味。」我又喝了一口。

能喝到台灣的野生茶，相當不容易。台灣能採到野生的茶葉，幾乎快要成為天方夜譚了。

「您看這茶葉這麼細嫩。」張贋康從壺中挑出茶葉，慢慢將茶葉展開。

野生茶樹，能採的，當然只有嫩芽，而且野生茶樹，未經人為修剪管理，放任生長，能採到的嫩芽，也就相當有限了。在深山中採了半天的茶葉，大概也做不了一斤茶。

不談風味，單單這個過程，就讓人驚歎了。

我喜歡喝有來歷的茶，茶樹生長在那裡？是誰採的茶？誰做的茶？用什麼方法做的茶？清清楚楚，就是有來歷的茶，我會喝到許多人文，喝到很多故事。

這個午後，我不僅喝到台灣道地的野生茶，而且是清清楚楚有來歷的茶。對愛茶的人而言，這就是享受，這樣的人生真幸福。

喫茶去～我讀《一壺茶跡》

聖輪法師已經出版了好幾本闡釋茶道的書，如：《心靈茶禪道》，《有機茶深耕人間淨土》，《茶禪生活》，《鶴岡紅茶風華再現史記》等茶書，已經建立了他自己獨到的茶道思想，尤其標出，以茶為師，以茶入道，茶禪生活等理念，已經普遍被茶人接受，並且津津樂道。

最近他又出版了一本名為《一壺茶跡》的新書，這一本迥異於其他各書，很容易被忽略，所以我特別撰文介紹。

這本《一壺茶跡》，何以容易被人忽略呢？主要是這本書是以他自己獨特的風格，隨興的書法，三言二語，看似輕鬆的筆調，加上隨興的線條畫，所構成的一本書。隨便輕忽，翻閱一過，恐無法深入體會其精華奧義。

聖輪法師這一生，用心推動有機無毒農業，他推動的是人間淨土佛教，人間要成為淨土，首要條件就是人間要無毒。他傳承了唐朝百丈禪師「一日不做，一

日不食」的「農禪法門」，及趙州禪師「喫茶去」的茶禪精神，以農禪茶道為家風，教導弟子從事有機農耕，以農自養，藉茶弘道，使茶禪文化融入生活。他這種熱愛大地，關懷生態的精神，的確令人敬佩。

他對茶的體會很深，他說：「生命的奧祕，就在一壺茶裡盡述無遺。老茶師不僅能明辨茶湯品質，更可從片葉渣滓裡，透視其生命里程。一壺茶，一點心，一念真，一世情，人生就在一壺茶中走過。」

所以，他能寫出許多醒心茶語，讓人玩味無窮。他說：

蟲鳥來問候　　禪僧默念佛

茶園綠草多　　有機遍山坡

健康在田野　　生命享樂趣

茶園草為伴　　有機樹為籬

有機的理念，是愛大地，愛生命，永續經營，有健康的環境，才有健康的生活。

他又說：「一壺茶，可以說世界，也可以話家常。一杯入喉，神清氣爽，萬慮頓刪，苦難全消。」

茶有益養生之道，盡人皆知，這是實質的利益，更大的利益是精神上的解脫，心情的舒放，甚至是禪道的領悟。

茶情禪中悟　氣味心裡嚐

雲霧眼中境　煩惱壺中煙

如能忙裡偷閒，茶山尋野味，憂煩立斷，俗世恩怨，是非對錯忘光光。

不必爭對錯　何須論短長

共飲一壺茶　人生路無涯

趙州禪師一句「喫茶去」，響徹千古。一句話頭參生死，古禪師別有用意，今之大師則苦心詮釋。茶來茶去，終於進到禪裡去。他說：

談禪說道數十年　不若喫茶一念間

廢話上台千萬遍　迷徒昏睡鼻生煙
不曉內觀尋正道　偏向外塵火攻煎
多少迷人說修道　百千受困是非圈
一旦跳出成正覺　佛茶一味大福田

在自然有機茶園的世界裡，可以體驗到大自然的生命力旺盛無比，彩蝶飛舞，蛙鳴蟬唱，蟲鳥共舞，這就是大自然的生機。

寒山熱茗情濃醉　松柏帶雪意更深
老農提壺覓知客　巧遇茶僧話更多

有機農業最麻煩的是病蟲害問題，出家人不殺生，只能用唱經祈福的方式來驅蟲，或是與蟲共存。他更創作了農禪經來為作物念誦。

佛茶自然生　草樹共崢嶸
蟲草喜來住　農夫唱經聲

不施農藥毒　悲心苦經營

收時自然味　佛茶絕俗茗

聖輪法師是禪僧，也是茶農，他關愛大地，自照心田，細心呵護這片綠色山林，雖然辛苦，也換得茶香滿室，笑聲連連。他說：

人間多少不平事　杯茗化作不言中

山嵐倒影寒潭碧　茶山老農一壺香

人生如一壺茶，酸甜苦辣皆有，無法迴避，如能淨化心靈，即可進入回甘之化境。他說：

人生不必多計較　老來骨頭痛如麻

能得知友壺邊坐　一解愁悶三百年

往事如幻　回歸茶園

青山綠水　快樂如仙

茶是生活最佳調劑品，提升生活品味，增加生活樂趣。喝好茶提升自己品味，說好話結交至善朋友。

松下煮茶香　溪邊歇足涼

太陽無足畏　人生夢更長

聖輪法師是現任台茶協會理事長，他用生命來愛茶，不計毀譽辦理兩岸茶業學術討論會，辦理全民喝茶日，到全台各大火車站奉茶。他體驗到喝茶的好處，所以他很熱心辦理茶藝活動，其目的，無非就是要大家一起來喝茶。

就是愛玩茶

在茶鄉買了這塊山坡地，已經二十年了，左右鄰居都在種茶，不論走到那裡都可以看到茶園，何以我不敢嘗試去種茶呢？

喜歡種植的我，只要看到奇花異草，或是我沒有種過的花草樹木，都會想去種它，獨獨茶樹，從來沒有想過要去種植。

種茶就必須製茶，製茶要有機器，還要有技術，好像沒有那麼簡單。

全套製茶的機器，有五部，加上採茶晒茶的用具，需要很大的空間。我對園藝很有興趣，可是茶葉這一門，卻從來沒有想過。

我們的觀念隨時會改變，就在我訪問了近百位茶農、茶商、茶人之後，喜歡談茶，並在大學校園講茶。此時，忽然體悟到，四處講茶，卻沒有種茶，豈不太遜了嗎？於是想要搜集不同的茶種，每種種幾棵，當教材，供人參觀。

深入茶的天地，會發現茶是很迷人的東西，茶有談不完的話題。許多愛茶的

人，為了瞭解茶，體驗製茶的樂趣，參加茶葉改良場的製茶研習班。他們想種茶、想製茶，可是沒有那個條件，而我得天獨厚，擁有一塊山坡地，還有近三百坪的空地，閒置在那裡，不知種什麼才好。

「不如來種茶吧！」妻建議的說。

聽妻子這麼建議，我心頭為之一亮，內心想著；正合我意。於是趕緊接著說：

「這是妳說的喔！」言下之意，就是妳要幫忙喔，不能讓我一個人做。

這塊僅存的空地，曾經種過菜、桑葚、咖啡，雜七雜八種過很多樹，均不理想，茶鄉就是要種茶，只有茶樹才適合。我們終於開悟了。

「好好規劃成茶園，會是一種美麗的景觀，可以做自己要喝的茶，否則讓茶樹成林，也是有益生態。近可攻，退可守。很不錯的想法。」我說。

我是行動派的人，說做就做，馬上僱工整地、購買茶苗，立春剛過，這是種植的最佳時機，不能錯過。在一星期內，我們的小茶園就成形了。

既然愛茶，也種了茶，一定要遵照自然農法、超自然農法，來照顧自己的茶園。既然要貫徹理念，那就非自己製茶不可了。於是又四處打聽，終於買到了一套五部，二手的小型製茶機器。為了安置這些機器，又趕緊蓋了一間鐵皮屋。動作之快，讓左右鄰居都感到驚訝！他們笑我，茶樹還沒有種活，就想製茶。

我是打鐵趁火熱，要玩就玩澈底。

我知道茶是可以玩的，茶是很有創意的，沒有一個茶師能做出二種完全一樣的茶。茶有很大的發揮空間。

「我們只是想創造一種自己要喝的茶，有能量的茶。」

「您已經投下多少錢了？」朋友問道。

「快接近百萬了。」

「值得嗎？想喝茶，買來喝，再高級的茶，您這輩子是喝不完的。」

「但是，我不只是要喝茶，我是要玩茶。」我說。

您大概也想不透吧！花那麼多心血，就是要玩茶。

溪頭的茶農

這次到溪頭旅遊，遇到了一位十分親切，善良，勤勞的茶農孫桂枝女士。她家有七分地的茶園，又經營億昇茶行，又兼營民宿。

雖然我沒有住她家，又沒有跟她買茶，她仍然親切地泡茶，請我們喝茶，並表示，喝茶不要錢，喝茶不一定要買茶。因而給我十分親切又善良的印象。

「我們是三年前，才開始買地種茶。」

「現在附近的土地，還是有買賣。」

「我們是買一塊竹林來開墾。」

「種茶，還要會製茶，很辛苦，還要有製茶間，需要很大的空間。又需要很多人工來採茶，請得到人嗎？還是用機器採茶嗎？」這是我的印象。

「我們這邊都是高級茶，用機器採茶，太可惜了。我們這邊分工比較細，不像北部，都是自產自製自銷，全部一手包辦，當然是辛苦多了。採茶工都是從外

地來的，有人專門載運茶工。

「妳們的製茶工廠在那裡？」

「我們沒有製茶工廠，必須跟別人借用。我們專門種茶，製茶有專門的製茶師，而且不只一個，不同的階段，有不同的茶師，一個人做，會受不了。比方說，揉捻成球狀，就是有一個人專門負責，而且是論斤計酬。」

鹿谷這邊大概都是這種分工的方式，茶農不會那麼辛苦。像坪林，家家戶戶種茶，人人會製茶，家家戶戶都有製茶的設備，負擔重，工作辛苦。

「都是遊客來買茶嗎？」

「每一家都有自己的基本客戶，長期來往，用郵寄的方式，彼此之間很信任，光靠散客，大概生存不下去。」

她們的茶園，在海拔一千五百公尺，算是高山茶了，喝起來十分清香。

與茶人聊天，時間過得特別快，不知不覺到了晚飯時間，只好趕快告辭，她說她也要為孩子準備晚飯去了。

隔日清晨，一大早，我們就進入森林公園散步，當我們走到大學池附近時，只見一群婦女戴著斗笠，在花圃除草。這位茶行的孫女士，又認出我了，她也在除草的行列中。真是有緣啊！

這是我遇見的，最認真的台灣婦女，她身兼數職，樂在工作，令人敬佩。

旅遊到他鄉
山林聞茶香
親切一如歸
微笑心飛揚

當老茶遇見了櫻花

立春過後，我的山居——隱廬，正是櫻花盛開的時候，佛光大學游祥洲教授與夫人來賞花。

游教授看到嬌嫩欲滴的櫻花，就垂掛在眼前，隨口問我。

「櫻花可以泡酒嗎？」

「當然可以，櫻花的用途可多了，君不見，許多休閒渡假的櫻花山莊，正流行櫻花餐。櫻花可以入菜，可以泡酒。用新鮮的櫻花泡酒，我沒試過，用櫻花謝了以後結的櫻桃小果泡酒，我是試過，喝過，十分清香。」我說。

「今天我們就摘幾朵櫻花來泡茶。」沒想到佛學大師，游祥洲博士今天浪漫起來了。

妻子聽他這麼說，快速地剪下一枝櫻花。

一般的花茶，都是用乾燥花，菊花，玫瑰，薰衣草等，都常被人拿來泡茶。

新鮮的花，保存不易，市面難以流通，能夠摘新鮮的櫻花泡茶，相當難得，也唯有這個新春時節，在自家的庭園，才有可能享受到。

游教授是我在台大哲學研究所的同學，難得老友來訪，而且他是個愛茶、懂茶的人，我特別端出一甕老茶，那是我平日捨不得喝的，已經是四十多年的老包種茶。

平日我是不喝花茶，我愛喝原汁原味的茶，我要見茶的本來面目。第一壺茶，我們先品嚐原味的老包種茶。當茶湯出壺，只見個閉目養神，屏息以待。

當茶湯由鼻而口，從舌尖緩緩入喉，進入體內，瞬間才回神。

「完全醇化了，包種茶難得保存這麼好。」

「濃濃的仙草味，口中有物，似乎是喝進了歷史，喝到了許多故事。」

「喝了就沒了，喝了一泡，就少了一泡。我只有拿來和懂茶的人分享。」

我說。

接著我們開始試茶。雖然我平日不喝花茶，今天是主隨客便，滿足游教授的浪漫情懷。看看我四十多年的老包種茶，遇見了櫻花，會碰出什麼樣的火花。

當我泡出這壺櫻花茶時，不待近鼻，馬上聞到了，很鮮很鮮，濃濃的杏仁味。

「的確是杏仁味，很對味，很鮮。」大家異口同聲地說。

「這是春天的邂逅，是游教授的無心之作。是我們意外的收穫。」

茶就是這麼好玩，並不是所有的老茶，加上新鮮的櫻花，都會產生杏仁味。

老茶也有二十年，三十年之分，茶品很多，清茶熟茶，烏龍包種，新茶陳茶，都可以拿來試試玩玩。

臨走時，我又剪了幾枝櫻花，讓他帶回去，這個晚上，他又有得忙了，又要喝一個晚上的茶了。結果如何？我正等他的心得報告呢！

這種邂逅的體驗，讓我們回味無窮。

隔天，妻子又摘了幾朵櫻花，加上陳年普洱茶，雖然口味不錯，但沒有泡出杏仁味。的確是變化萬千，可以多方嘗試。

當老茶遇見了櫻花，這是今年春天，美妙的邂逅。

與大紅袍相遇

來到武夷山，看到山區處處是茶園，市區茶行林立，可見茶是武夷山的主要產業。武夷山有四大名茶，那就是大紅袍，鐵羅漢，水金龜，白雞冠，名傳古今。

武夷山群山環抱，地處亞熱帶，四季氣候和暖，雨量充沛，山區雲霧瀰漫，適宜種茶。武夷山著名的岩茶，就是生長在山岩，岩壑之間，或壁立於萬仞懸岸上。生長的土地，是四週岩石，經億萬年風化堆積而成，土質含有豐富的礦物質。武夷岩茶，香高持久，味濃醇爽是其特點。武夷岩茶採摘標準，與一般綠茶不一樣，須待新芽梢長到頂芽開展後，才可以採摘。頂芽全面展開後採摘，是最理想的標準。宋朝范仲淹曾留下歌詠武夷茶的詩句：

年年春至東南來

建溪春暖冰微開

溪邊奇茗冠天下

武夷仙人從古栽

我是個愛茶的人，來到武夷山，一定要去大紅袍景點，親眼目睹那六棵，長在岩壁上的大紅袍的豐采。就在天心岩九龍窠，離地面，約有九公尺之高，常受山泉滋潤，品質雖佳，但是探摘不易，年產七兩。

我在摩崖石刻「大紅袍」標示下拍照，表示到此一遊。

我遠遠望去，這六棵名聞遐邇的大紅袍，十分青翠矮小，與印象中的，數百年老樹的蒼勁，落差甚大。傳說中，天心岩有二棵高聳入雲，人不可攀的老茶樹，而今安在？

至於大紅袍的得名，更有不同的傳說。

一則是，茶樹高聳入雲，人不可攀，或長在懸崖上，十分危險，寺僧訓練猴子探茶，並穿上紅衣，便於辨認。因此，將採下來的茶，命名為「大紅袍」。

其二是，天心禪寺的方丈，用九龍窠上的神茶，治好了赴京趕考學子的病，因此考中狀元，特地回寺，感謝神茶救命之恩，將御賜紅袍，披掛在茶樹上，因而得了「大紅袍」之美名。

其三是，明朝時，此茶已列為貢品，每逢採茶時節，皇帝會派七品官來採茶，官員將紅色官袍，披掛在樹上，才開始採茶，因此，採下的茶，被命名為大紅袍。

不論如何傳說，大紅袍已經為武夷山增添了一景，同時為武夷山的岩茶，樹立了不可一世的品牌。愛茶人到武夷山，一定要目睹它的廬山真面目。

武夷山有三十六峰，七十二岩，山水相依，人文一體，儒釋道等文人雅士，喜歡在此修練，因而留下不少詩文。今人也有不少作品。

郁達夫遊武夷山後，有詩云：

武夷三十六雄峰
九曲清溪境不同
山水若從奇處看
西湖終是小家客

郭沫若遊九曲溪時，更寫下：「桂林山水甲天下，不及武夷一小丘」。誠哉斯言。

秀威經典　　　　　　　　生活風格類　PE0126　生活風04

茶日子：
品嚐95則生活中的好茶時光

作　　者/鐘友聯
責任編輯/杜國維
圖文排版/楊家齊
封面設計/蔡瑋筠

出版策劃/秀威經典
發 行 人/宋政坤
法律顧問/毛國樑　律師
印製發行/秀威資訊科技股份有限公司
　　　　　114台北市內湖區瑞光路76巷65號1樓
　　　　　電話：+886-2-2796-3638　傳真：+886-2-2796-1377
　　　　　http://www.showwe.com.tw
劃撥帳號/19563868　戶名：秀威資訊科技股份有限公司
　　　　　讀者服務信箱：service@showwe.com.tw
展售門市/國家書店（松江門市）
　　　　　104台北市中山區松江路209號1樓
　　　　　電話：+886-2-2518-0207　傳真：+886-2-2518-0778
網路訂購/秀威網路書店：http://www.bodbooks.com.tw
　　　　　國家網路書店：http://www.govbooks.com.tw

2017年5月　BOD一版
定價：320元
版權所有　翻印必究
本書如有缺頁、破損或裝訂錯誤，請寄回更換

國家圖書館出版品預行編目

茶日子:品嚐95則生活中的好茶時光 / 鐘友聯
著. -- 一版. -- 臺北市:秀威經典, 2017.05
面; 公分. -- (生活風格類;PE0126)(生
活風;4)
BOD版
ISBN 978-986-94686-0-2(平裝)

1. 茶藝 2. 茶葉 3. 文化

974 106005237

讀者回函卡

感謝您購買本書，為提升服務品質，請填妥以下資料，將讀者回函卡直接寄回或傳真本公司，收到您的寶貴意見後，我們會收藏記錄及檢討，謝謝！

如您需要了解本公司最新出版書目、購書優惠或企劃活動，歡迎您上網查詢或下載相關資料：http:// www.showwe.com.tw

您購買的書名：_____

出生日期：_____年_____月_____日

學歷：□高中 (含) 以下　　□大專　　□研究所 (含) 以上

職業：□製造業　□金融業　□資訊業　□軍警　□傳播業　□自由業
　　　□服務業　□公務員　□教職　　□學生　□家管　□其它____

購書地點：□網路書店　□實體書店　□書展　□郵購　□贈閱　□其他

您從何得知本書的消息？

　□網路書店　□實體書店　□網路搜尋　□電子報　□書訊　□雜誌

　□傳播媒體　□親友推薦　□網站推薦　□部落格　□其他_____

您對本書的評價：(請填代號　1.非常滿意　2.滿意　3.尚可　4.再改進)

　封面設計____　版面編排____　內容____　文／譯筆____　價格____

讀完書後您覺得：

　□很有收穫　□有收穫　□收穫不多　□沒收穫

對我們的建議：_____

11466
台北市內湖區瑞光路 76 巷 65 號 1 樓

秀威資訊科技股份有限公司　　　收

BOD 數位出版事業部

...

（請沿線對折寄回，謝謝！）

姓　　名：＿＿＿＿＿＿＿＿　年齡：＿＿＿＿　性別：□女　□男

郵遞區號：□□□□□

地　　址：＿＿＿＿＿＿＿＿＿＿＿＿＿＿＿＿＿＿＿＿＿＿＿

聯絡電話：(日) ＿＿＿＿＿＿＿＿＿　(夜) ＿＿＿＿＿＿＿＿＿

E-mail：＿＿＿＿＿＿＿＿＿＿＿＿＿＿＿＿＿＿＿＿＿＿